前言

　　R&B一詞源自於1950年代，指的是Rhythm & Blues這一音樂類型。同時期也有所謂的Soul Music，兩者並無明確差別的樣子。從Rhythm & Blues中的Rhythm一詞來看，可以將其理解成比1950年代以前的Blues更明亮且有舞動感的黑人音樂總稱。

　　說到有舞動感的黑人音樂，1960年代的Motown Records以及Aretha Franklin的音樂可說是經典代表之一。另一方面，如果是指都會的黑人音樂，則多半會用Soul Music一詞來稱呼，如Donny Hathaway、Roberta Flack等。筆者在本書將上述這些音樂類型統稱為R&B。

　　放到現代，R&B一詞指稱的音樂範圍又更廣了，以MIDI創作為主的白人音樂家的作品被稱為White R&B，帶有黑色幽默感的J-Pop則被歸為日式R&B，分類的基準越來越模糊了。但以筆者身為吉他手的角度來看，在音樂中有亮眼的過門樂句或是切分手法、Riff等上述元素且由黑人吉他手特有的演奏韻味才能算得上是R&B。因此，筆者在本書所撰寫的R&B內容，基本上就是指稱純粹的黑人音樂。

　　本書統整了各式各樣的R&B吉他演奏技巧，除了能讓熱愛R&B的吉他手遊賞其中奧妙以外，也能活用在近年再次掀起熱潮的Neo City Pop、Neo Soul等音樂上。本書會以大量篇幅來介紹R&B吉他代表性的過門演奏，徹底解說從和弦指型去構思樂句的手法。此外，內容也囊括能夠彰顯吉他魅力的和弦構策、R&B風刷弦技巧、Funk的切分手法等五花八門的演奏風格。

　　筆者在錄製本書的音源時，有盡力去模仿黑人吉他手的韻味，但說來簡單執行起來卻不容易，希望讀者們把示範演奏僅當作參考，以聆賞實際的R&B作品去感受R&B樂派獨特的風格為皈依。

　　本書的內容，是筆者先從千首以上的R&B當中精挑細選漂亮的樂句，將其理解並製成譜後，才歸類在各個環節中完成的。由於樂句的種類太過豐富，礙於篇幅有超過半數都放不下，但R&B吉他的主要技法、樂句、表現手法都有網羅其中。Sollo的部分這次先割愛，留待下回有機會再分享。

　　前言就說到這，請讀者盡情享受R&B吉他吧！

2020年5月　竹內一弘

CONTENTS

第3章　Mixolydian調式／藍調

第4章　R&B常見的吉他合奏手法

COLUMN

本書的閱讀方式

（1）以Lick形式做分類

　　Lick指的是在吉他樂句當中常見的手法或套路，本書的練習Ex即是Lick的實際應用例。此外，也希望讀者能透過理解Lick的架構來想出自己獨創的樂句。

（2）樂理集中在「第1章　點綴R&B的動人過門篇」

　　用在過門以及和弦構策的音樂理論是共通的。筆者將樂理的解說放在「第1章　點綴R&B的動人過門篇」，方便讀者理解過門樂句的組成結構。自「第2章　R&B骨幹，和弦構策篇」之後就會減少有關樂理的內容，還請讀者從頭開始閱讀，一邊理解樂理一邊熟悉各式各樣的Lick。

（3）以自己的方式加入彈奏韻味

　　在音源的示範演奏當中，有些範例是反覆彈奏同樣的樂句，透過音值、撥弦方式、改變動態等手法來做出不同的韻味。以R&B的音樂性質而言，練習時不需要做到跟示範演奏分毫不差，重點在於如何讓吉他唱出簡單的樂句。因此，譜例基本上當作用音的參考即可。

（4）關於附錄音源

　　在Ex當中，練習所用的伴奏小節長度為示範演奏的兩倍。舉例而言，示範演奏若是四小節，那練習的伴奏即是八小節。讀者除了可以按譜面彈奏，也能自由加入即興發揮。另外，由於Ex的數量超過200個，礙於CD音軌只有99軌上限，後半會有1個音軌當中收錄2個Ex的情況。練習起來有些不方便的地方，還請各位讀者見諒。

> ### Track 1
>
> 譜例有上述記號則代表在音源中有示範演奏音軌，
> 會以下列形式來標記音軌位置。
>
> ### Track 21 ＝附錄音檔的第21首
> ### Track 97 ＝附錄音檔的第97首

※ 對應音源中的噪音、破音、相位、音量、音準的差異等等皆是源自於原始母帶。

第1章

點綴R&B的動人過門篇

過門是指什麼？

過門可說是R&B吉他最大的魅力所在。不管是否熟悉這個領域，
都先來感受何為R&B風格的過門樂句吧！

親身彈奏過門樂句

在R&B當中，常會在主唱的旋律空隙或是和弦轉換的空檔聽到一段短促的樂句。那樣跟主旋律「一搭一唱」或是像「配菜」的樂句即是過門。筆者會在此章介紹形形色色不同的過門樂句，但在那之前，先來實際彈奏看看過門到底是什麼吧！

接下來所介紹的過門由於都是短促的樂句，較難抓到樂曲整體的氛圍。所以，還請讀者聆賞實際的R&B作品來掌握過門的使用方式與韻味。右頁的**譜例1**，即是仿照Marvin Gaye的名曲結構加入經典過門樂句的範例。請讀者想像曲子的氛圍，透過實際彈奏來感受過門的使用時機吧！

撥弦方式

在彈奏過門時，多採雙音奏法（Double Stop）或是3音和弦的形式，右手的撥弦方式會大幅改變聽者的印象（圖1）。在抒情曲會採①或④來做輕柔的聲響，節奏感較強的曲子會採②或③Funk之類的曲子則是③。試著按照樂句所需來變換右手的撥弦方式吧！

附錄音源的吉他演奏包含了筆者自身的彈奏習慣，請讀者參考即可。在練習過門樂句時，請試著用不同的撥弦手法和力道來發揮、探索自己的音色個性。

圖1 第一、二弦雙音奏法範例

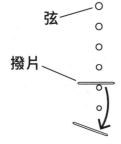

① 一般的撥弦

弦

撥片

與彈奏單音時幾乎相同的
撥弦手法

② 小幅度刷弦

稍微加大力道
類似刷弦的撥弦手法

③ 大幅度刷弦

與切分音同樣的
撥弦手法
※第六～三弦悶音

④ 指彈撥弦

食指
中指

古典吉他的
Al Aire 奏法

譜例1 想像曲子的氛圍實際演奏看看

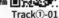
▶示範音檔
Track①-01

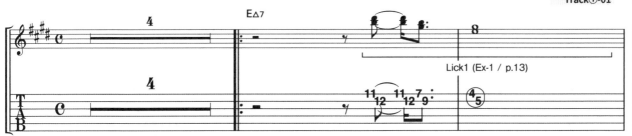

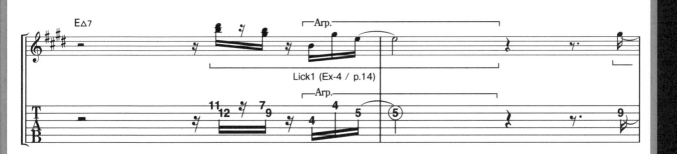

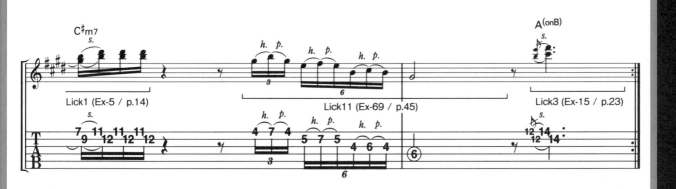

※在示範演奏當中還包含了4個段落（32小節）的伴奏音源。請讀者在閱讀完本書之後，利用伴奏音源練習各式各樣不同的過門樂句。

第1章　點綴R&B的動人過門篇

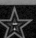

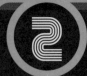

連結和弦指型的過門

過門樂句基本上都是藉和弦指型的部分結構來編寫的。只要理解和弦的架構，就能輕鬆寫出各種不同的過門樂句。

掌握過門樂句的關鍵在於理解和弦

大小和弦只有一線之隔

在R&B當中，雖然過門樂句常是以彈奏和弦指型為主，但沒有必要去個別思考7個不同的順階和弦（Diatonic Chord）。彈奏時的重點在於，將所有和弦看作大三和弦（Major Chord）或是大七和弦（Major 7th Chord）的變化型。如此一來，不僅能輕鬆理解過門樂句的結構，也能有效活用在構思樂句上。

舉例來說，Am7是以A為根音，加入C和弦聲響的和弦，故能寫成Am7=C/A。換言之，在譜面上看到Am7和弦的話，可以將其看作C和弦。Am7$^{(9)}$則是根音為A，上面和聲為C△7的聲響，故能看成C△7/A（圖2）。透過這樣思維轉換的方式，就能將C或是C△7的過門樂句也應用在Am7上了。因為過門樂句常出現的雙音奏法多半是在和弦根音外的主旋律（和弦組成音）加上和聲，本身沒有大／小和弦的差異，故能採取這樣的思維方式。

圖2　轉換Am7和弦

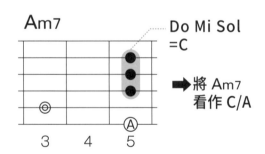

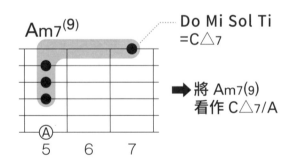

和弦名稱與過門樂句要分開來看

「那麼，根音為A上面聲響為C6的Am（La Do Mi）是不是要看作C6/A？」、「譜面出現Am7$^{(11)}$的話，要看作Gsus4/A嗎？」或許熟悉和弦理論的人會有上述這樣的疑問，但其實在彈奏過門時，不需要想得這麼複雜。就算Am7少了♭7th音，或是加了延伸音11th音，都能夠無視它，只想著「Am類＝C或是C△7」就好。因為過門著重的是旋律，而不是和弦的聲響（圖3）。

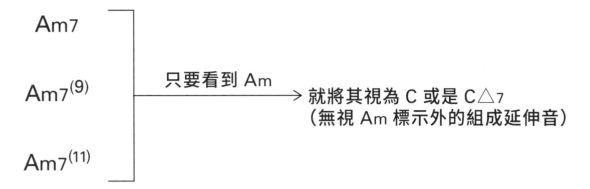

圖3 忽略Am的延伸音

Am7

Am7$^{(9)}$　　只要看到 Am　　→　就將其視為 C 或是 C△7

Am7$^{(11)}$　　　　　　　　　　　（無視 Am 標示外的組成延伸音）

複合和弦

像F$^{(onG)}$這類，根音與上部聲響沒有共通點的標示（非轉位和弦），其實是延伸和弦的縮寫。F$^{(onG)}$指的是G7$^{(9)}$sus4，將原本複雜的和弦名稱簡寫成一目了然的形式。在R&B當中，C調的曲子常見以F$^{(onG)}$類的和弦來取代屬和弦（Dominant Chord）G7的情況，好比Marvin Gaye的創作就幾乎都是如此。遇到這樣的複合和弦時，請都將其視為分子（左側）的大三和弦或是大七和弦即可（圖4）。

由於這種和聲配置沒有三度音，故也沒有大小和弦之分，只要旋律或是貝斯有出現M3rd或是m3rd，當下聲響就能隨即走跳於大小和弦之間。筆者將這種能切換大小聲響的和弦稱之為「複合和弦」。

另外，在本書是以斜摃（／）來標示轉位和弦，以on記號來簡寫延伸和弦（複合和弦）。

圖4 遇到延伸和弦的簡寫時只看分子（左側）

$$F^{(onG)} = (G7^{(9)}sus4)$$　→　視為 F 或是 F△7 來彈奏過門樂句

大和弦的名稱轉換（Upper Structure Triad）

在順階和弦當中，只有 I 級（Tonic）與IV級（Subdominant）是屬於大和弦。遇到這類和弦時基本上有兩種處理方式。一是直接按照原本的和弦名稱彈奏，二是轉換後再彈奏過門樂句。以C調為例，I級的C△7$^{(9)}$可以看作G/C，IV級的F△7$^{(9)}$可以看作C/F。這樣的手法被稱為Upper Structure Triad（U.S.T.）（圖5）。不過這邊的重點不是U.S.T.理論，而是 I 級、IV級可以無條件地加入9th音這一事實，現階段只要將U.S.T.視為是這樣的名稱轉換就好。

圖5 大和弦的名稱轉換

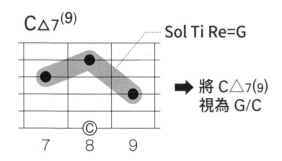

C△7$^{(9)}$　　　　Sol Ti Re=G

→　將 C△7(9) 視為 G/C

7　　8　　9

順階和弦的分類

試著將前面講解的和弦轉換方式套用在順階和弦上吧！（圖6）。

圖6 順階和弦的轉換一覽表（Key=C）

主和弦	下屬和弦	不完全屬和弦	屬和弦
G[C△7$^{(9)}$]	C[F△7$^{(9)}$]		
↑	↑		
C（I）	F（IV）	G（V）	G7（V7）
Am7（VIm7）	Dm7（IIm7）	Em7（IIIm7）	
↓	↓	↓	
C、C△7	F、F△7	G	

主和弦（Tonic Chord）與下屬和弦（Subdominant Chord）就跟前面講解的一樣。要留意的是Em7（IIIm7），Em7的結構為G/E，可以轉換成G和弦，但不可視為G△7。這是因為屬和弦的組成當中沒有M7th（F♯音）這個音程，故Em7只能視為G而已（圖7）。此外，將Em7視為G7/E也是不可行的，因為會導致Em7出現不該有的♭9th（F音）。基於這些理由，筆者在這邊將IIIm7分開來另外看。

這邊先聲明，圖6所標示的「不完全屬和弦」只是筆者為方便分類自創的語詞，在一般的樂理當中，G和弦（V級）也是分類在屬和弦（Dominant Chord）當中。另外，由於順階和弦的Bm7$^{(♭5)}$［VIIm7$^{(♭5)}$］基本上不會出現過門樂句，故這邊不列入討論。

圖7 Em7的組成

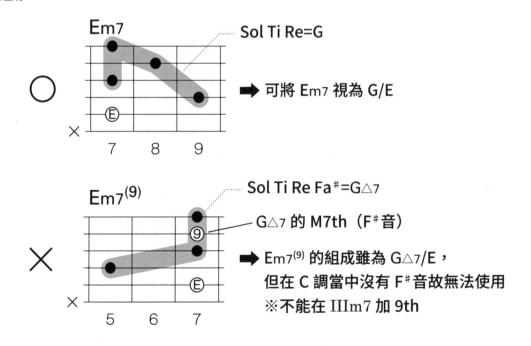

Em7
Sol Ti Re=G
➡ 可將 Em7 視為 G/E

Em7$^{(9)}$
Sol Ti Re Fa♯=G△7
G△7 的 M7th（F♯音）
➡ Em7$^{(9)}$ 的組成雖為 G△7/E，
但在 C 調當中沒有 F♯音故無法使用
※不能在 IIIm7 加 9th

 ## 與和弦指型的關係

大三和弦～大七和弦的必學指型

先從連結各把位和弦指型的簡單過門開始練習。簡單歸簡單，但這其實已經是會實際應用在R&B的過門樂句了。

圖8 過門的基本6指型

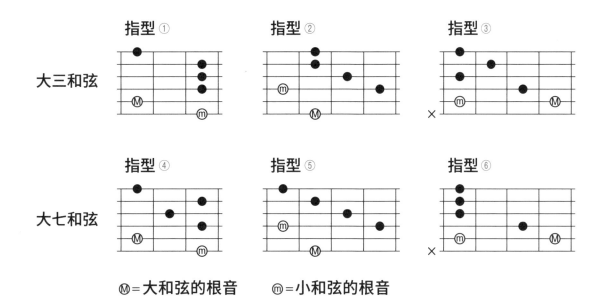

Ⓜ＝大和弦的根音　　ⓜ＝小和弦的根音

請讀者先把圖8所示的6種和弦指型記下來。相信本書讀者已有不少人相當熟悉這些和弦了。Ⓜ為大和弦的根音位置，ⓜ標示的則是小和弦的根音。記住這些和弦指型以後，就趕緊練習（譜例2）使用看看吧！

譜例2 根據和弦名稱馬上彈出6種指型

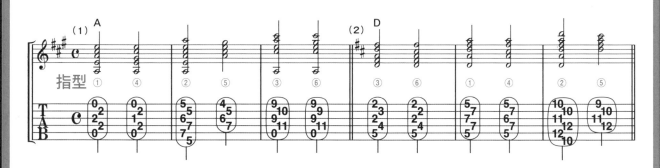

建議讀者勤加練習並加上想像訓練，只要譜面和弦為A時，能馬上按照（1）所示的①④②⑤③⑥彈出6種指型。和弦為D時，則是（2）所示③⑥①④②⑤的。一開始或許會花不少時間，但這類練習就是花越多時間進步得越快。另外也請試著用C到B等其他和弦練習看看。

接下來試著銜接各指型第一、二弦的雙音奏法吧！這練習的目的在於看到和弦名稱能馬上彈出6種指型的第一、二弦雙音。像譜例3那樣稍微變化節奏，就很有過門的感覺了。在練習時，記得也要用其他和弦來彈奏看看。

譜例3 彈奏各指型的第一、二弦

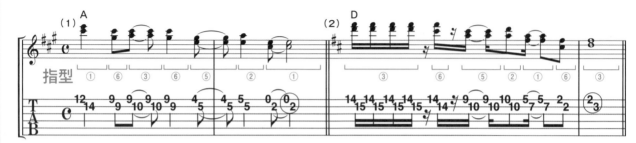

譜例4為小和弦轉換成大和弦的練習。（1）是Am7上彈奏C和弦。指型囊括了Am的9th音，故在彈奏時也會自動在這個地方加入延伸音。（2）為C調的IIIm7（Em7），故彈奏G和弦。請注意別將Em7轉換成G△7或是G7（參閱P.10的圖6）。

譜例4 將小和弦轉換成大和弦彈奏

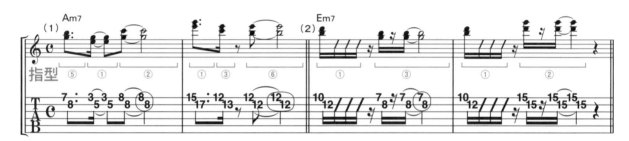

仿照前面的練習，運用6種指型彈奏第二、三弦的雙音奏法（**譜例5**）。練習的訣竅在於，邊彈奏邊想像各指型第一～四弦的位置。另外，練習時也要記得培養Am7=C、Em7=G的轉換思維。

譜例5 第二、三弦的雙音奏法

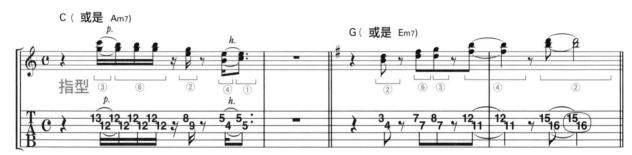

做完這些練習以後，後面開始介紹實際會出現在R&B樂曲當中的過門Lick。只要有「銜接和弦指型」的「用音構思」以及「帶有節奏感的音符配置」，就能輕鬆做出各式各樣的變化。讀者在練習時，除了記住Lick（常見樂句）本身以外，也能透過附錄音源的伴奏音軌來彈出自己的個性。如此反覆嘗試就能找到屬於自己的過門樂句，未來在創作時也能派上用場。那麼，就翻開下一頁吧！

實際用在 R&B 上的 Lick ①

Ex-1 銜接3種不同指型

Track①-02

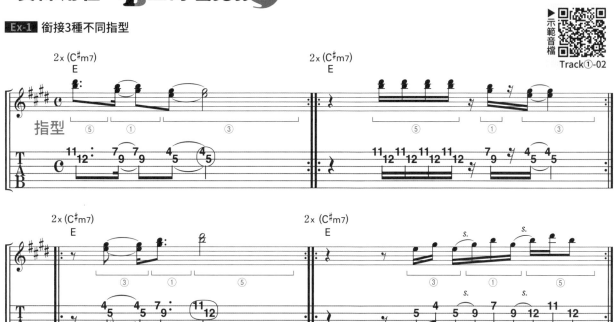

▲使用指型①③⑤的過門樂句。第一小節為基本型，第二小節做出節奏變化，第三小節採上行樂句並做出節奏變化，第四小節則是彈奏上行琶音。像這樣改變節奏、變更樂句的上行下行，就能輕鬆做出豐富的變化。

Ex-2 銜接4種指型的廣音域過門

Track①-03

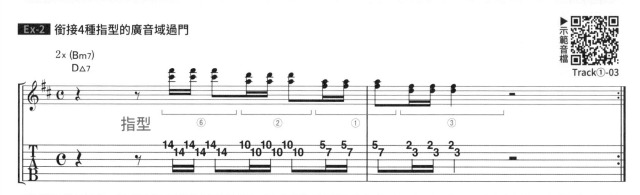

▲把位下降的部分可以加入滑弦技巧，會更有R&B的氛圍。此外，十六分音符的部分可以照音值彈奏（第一次示範演奏），或是加入斷音手法（第二次示範演奏）等手法來改變樂句韻味。

Ex-3 遇到sus4的屬和弦（複合和弦）時只看左側

Track①-04

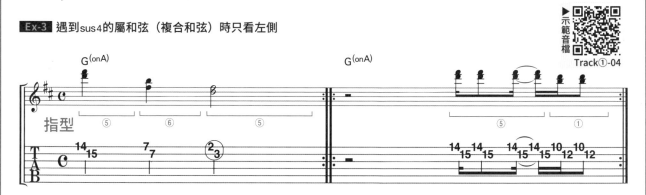

▲D調的屬和弦為A7，sus4之後即為G(onA)，這和弦在R&B當中相當常見。David T. Walker遇到上述Ex這種和弦時，常彈奏左側字母的大七和弦（在此練習為G△7）。第二小節指型的部分，他也很常加入斷音手法。

Ex-4 利用琶音加入變化

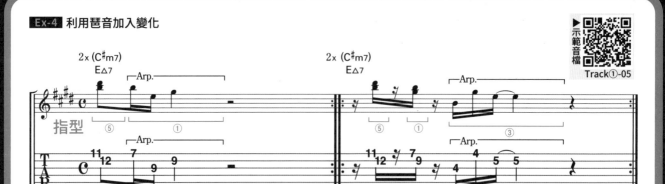

▲第一小節先從高音域起頭，中間下降最後以琶音作結的過門樂句。透過此發想，就能像第二小節那樣想出音域更廣的過門。

Ex-5 用滑音技巧銜接不同指型的過門

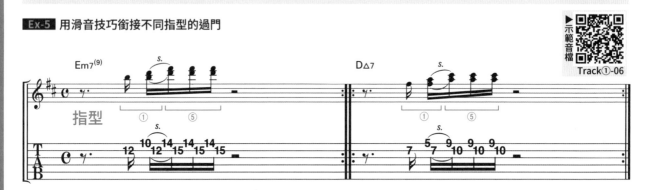

▲第一小節的Em7⁽⁹⁾採G和弦指型，利用滑音技巧從指型①銜接到⑤。第二小節保持相同結構從D和弦的指型①滑到⑤。

Ex-6 ［第一、二弦＋第二、三弦］的過門

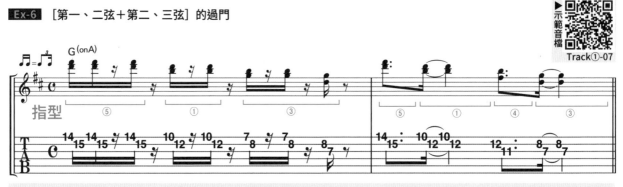

▲快節奏的十六分音符由於位置移動較迅速，故以「第一、二弦＋第二、三弦」的同弦形式來應對。這邊和弦為G⁽ᵒⁿᴬ⁾，要以G△7的思維來彈奏。

Ex-7 對應和弦轉換的過門

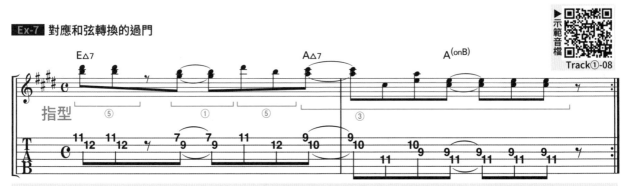

▲ ［主和弦（E△7）─下屬和弦（A△7）］的和弦進行在R&B相當常見，之後接往屬和弦A⁽ᵒⁿᴮ⁾的進行更可說是R&B的經典。撇開根音不看的話，和弦上部的聲響組成為［E─A─A］，在彈奏第二小節時只要想著A和弦就OK了。

Ex-8 追著和弦內音移動的旋律性過門

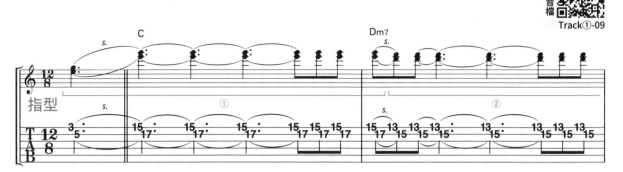

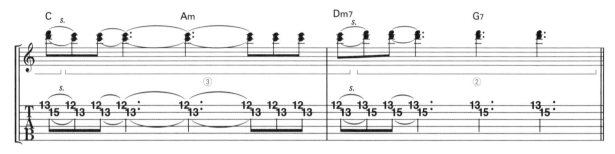

▲像這樣跟著和弦彈奏指型就能完成富有旋律性的過門。在小節變換和弦的地方，故意像第二小節頭拍那樣，保留前一小節C和弦的音再移動到Dm7也是做出韻味的手法之一，可以學起來。

Ex-9 固定最高音的和弦構策型過門

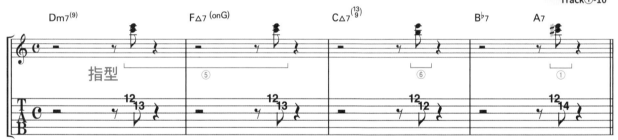

▲第一小節的Dm7(9)視為F△7/D，第二小節的F△7(onG)則是只看左邊字母，故第一～二小節可以看成連續兩小節的F△7。第三小節通常會配合和弦名稱彈奏9th和13th音，但為了將最高音固定在E音作出滑順的聲響變化，這邊選擇不彈延伸音。過門是旋律性的東西，不需要緊貼著和弦去移動也無妨。

⭐ 以自然音階來填滿和弦空隙的過門

　　P.18～19的Lick2，是在不同把位的和弦指型之間，將自然音階（Diatonic Scale）的雙音奏法視為經過音來彈奏的過門樂句。在彈奏時掌握當下歌曲調性，能在指板上迅速找出自然音階是非常重要的技能（圖9）。這點不僅是對彈奏過門，對平時彈奏吉他也非常有幫助。

　　一般是透過5種把位來掌握大調音階（Major Scale）的位置，但由於過門樂句較多橫向移動（低把位⇔高把位），故這邊更換視角來做音階練習。

圖9 C大調音階於第一～四弦的位置

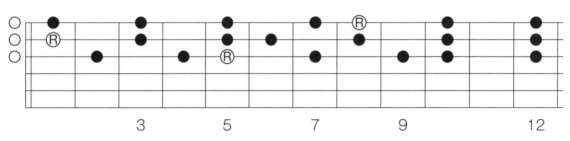

　　讀者大多是像圖10那樣，將大調音階記在相同把位的第一～六弦對吧！這邊以此為基礎，像圖9那樣做C大調音階的橫向延伸來應對過門樂句的練習。圖10的練習方式只要移動根音位置就能轉調，但改成橫視指板就沒那麼容易了。建議讀者在練習時別去死記音符的位置，要透過調性與音符的相對關係來記憶。

以沒有升降記號（♯、♭）的C大調為基準，看著指板練習彈奏Do Re Mi Fa Sol La Ti的大調音階吧（譜例6）。

圖10 單一把位的大調音階位置

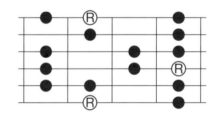

譜例6 在同一弦上彈奏C大調音階

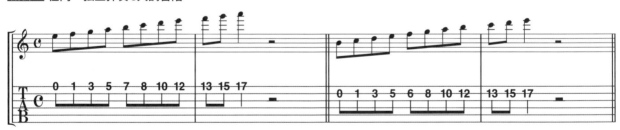

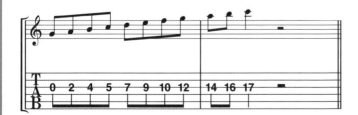

接著練習過門樂句常見的雙音奏法。**譜例7**為其中最常出現的三度音程練習。

譜例7 彈奏C大調音階的三度音程雙音奏法

第一、二弦的三度和音　　　　　　　第二、三弦的三度和音

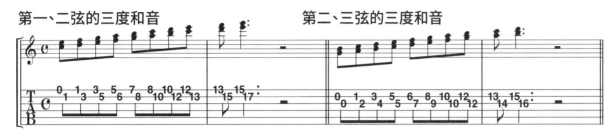

接著在G調上（調號為♯Fa）做同樣的練習（**譜例8**）。這邊只要腦中想著C大調音階，將其中的F改成F♯就好。

譜例8 第一弦上的G大調音階

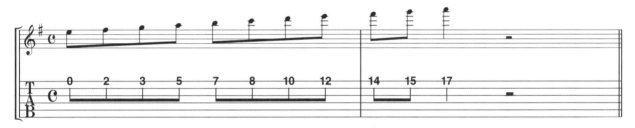

單音的練習應該很快就上手了。接著保持這個感覺，練習第一、二弦的雙音奏法（**譜例9**）。

譜例9 三度音程雙音奏法（G大調音階）

第一、二弦的三度和音　　　　　　　第二、三弦的三度和音

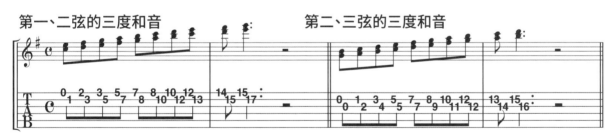

請依照上述方式反覆練習，練到就算是D（Bm）、A（F♯m）、E（C♯m）、F（Dm）、B♭（Gm）調也能即時反應。最有效的練習方式為，連續幾天都彈奏同一個調。如此一來，就不會輕易忘記了。練完一個調以後，再去練下一個。

實際用在 R&B 上的 Lick ②

Ex-10 利用音階上的雙音奏法來填滿兩和弦指型間的空檔

Track①-11

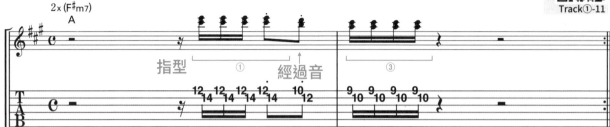

▲雙音奏法的基本型過門。特徵也如譜例所示，較常以下行樂句為主。

Ex-11 使用2個經過音的模式

Track①-12

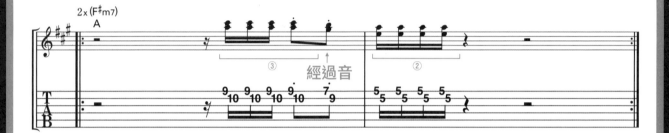

▲不論上行還是下行樂句，只要開頭與結尾是和弦內音（也就是落在各指型內），就是一個漂亮的過門樂句。中間的空隙用音階上的雙音奏法去填滿即可。

Ex-12 以單音來彈奏經過音的旋律性過門

Track①-13

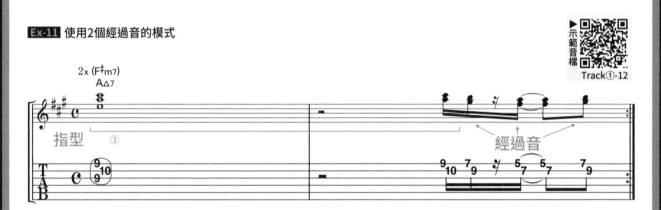

▲彈奏雙音之後，於最高音所在的弦上加入單音旋律的手法，為樂句增添些爵士氛圍。單音部分也能利用捶勾弦技巧去做變化，學起來會有幫助的。

Ex-13 直接活用音階上三度音程的雙音奏法

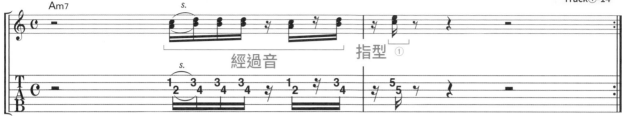

經過音　指型 ①

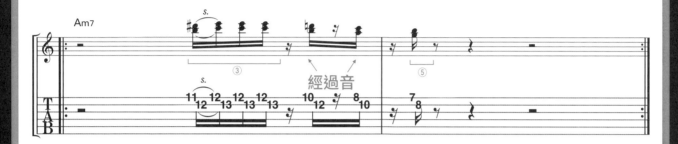

③　經過音　⑤

▲前半為了銜接第二小節的①指型，刻意利用音階上的雙音來彈奏經過音。第一小節第三拍的起頭正好也是Am和弦的一部分，故這邊也是頭尾皆是和弦內音，中間走經過音的手法。後半則是相同概念的變化版。

COLUMN

想認識 R&B 吉他就不可不聽！

『Who Is This Bitch, Anyway』（1975年）
Marlena Shaw

▲滿載David T. Walker被譽為「燕語鶯聲」的精彩過門。不論是在作曲、編曲、演奏、聲響都完美無缺，可謂是不朽的歷史名作。

『Rapture』（1986年）
Anita Baker

▲讓人傾倒於Anita Baker天籟美聲的作品。其中《Sweet Love》前奏的△7th和弦下得真是太漂亮了！除了《Mystery》以外，還收錄眾多名曲的秀逸作品。

 不同指型的過門樂句

以和弦指型這一過門的王道手法來逐一解說各樂句。
這邊變化與發展型都非常多，相信讀者一定能找到自己中意的過門。

⭐ 用和弦指型彈奏過門的法則

筆者會在P.23～51的Lick 3～14，以過門樂句的台柱──6種不同的和弦指型（參閱P.11）為基礎去講解各個不同的過門樂句（**圖11**）。請先記住下列法則以便理解。

圖11 過門樂句的講解法則

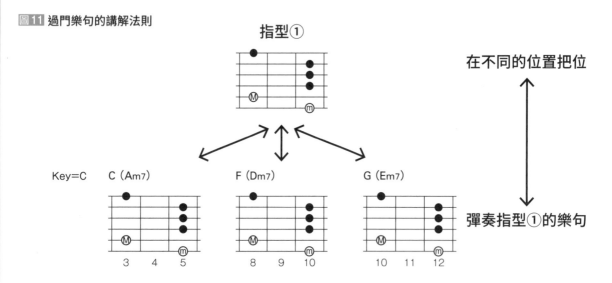

學會指型①的樂句後，就將其移動到各和弦不同把位彈奏看看吧！在練習這部分時，**不需要考慮主和弦、下屬和弦、屬和弦等和弦功能，直接將樂句做平行移動就好。**

舉例來說，**圖12**的指型圖標示的即是將第一、二弦的同格音做全音幅度的滑音之意。將這手法套用在各和弦的指型當中。

如此一來，只要知道和弦名稱，不論當下是什麼調都能馬上應對。以D調為例，主和弦＝D（Bm7）、下屬和弦＝G（Em7）、屬和弦＝A（F♯m7），只要將指型套用在各和弦上，彈奏方才介紹的過門樂句即可。

圖12 將過門的手法套用在各和弦上

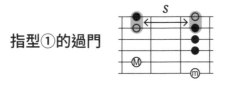

指型①的過門

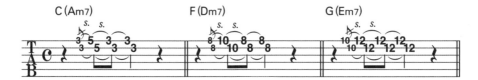

 6種不同指型的分類

這邊將前面介紹過的6種和弦指型另外分成兩大類（圖13）。

圖13 指型①～⑥的分類

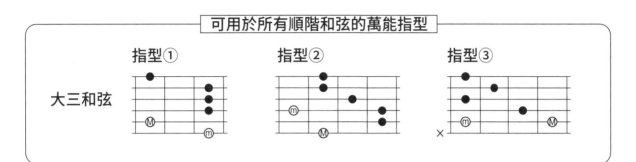

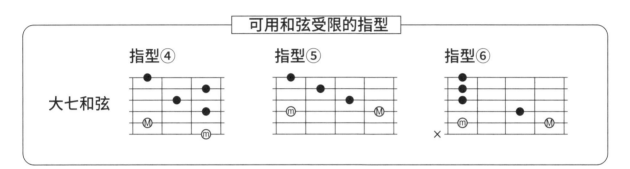

以大三和弦的指型①②③為骨幹的過門樂句，不論是在主和弦、下屬和弦、屬和弦還是IIIm7上都可以自由使用。換句話說，不管遇到什麼和弦都暢行無阻。

底下大七和弦的指型④⑤⑥，使用範圍就相當受限。比方說，在C調的屬和弦G7上無法使用，過門樂句也分成下屬和弦專用、可用在下屬和弦以外的和弦，或是屬和弦以外的和弦皆能使用等等類型。

聽起來複雜，但學起來並不難，筆者會在各樂句詳細解說幫助讀者記憶。

現在只要先記起來， 大三和弦的指型是「萬能」的，大七和弦的指型則要「小心」即可。

下一頁會以R&B的名曲來介紹多種實用的過門樂句。

> **★重點**
> 　如果遇到的屬和弦是sus4的話，就能使用指型④⑤⑥。以C調為例，將屬和弦G7改成G7sus4＝F(onG)的話，就能將F視為F△7，彈奏F△7的指型④⑤⑥過門了。後面筆者會再介紹許多具體例子。

 指型①A類（Lick 3）

在所有過門當中，出現頻率最高的就是這個指型①A類（圖14）。

利用第一、二弦的4音組合來彈奏過門。其中大家最愛用的就是圖15所示的手法。可用於順階和弦的I和VIm7（主和弦）、IV和IIm7（下屬和弦）、IIIm7、V7（屬和弦）上。換言之，除了VIIm7$^{(\flat 5)}$以外的和弦都能用，是超級方便實用的過門。

一般多以左手食指的滑音來彈奏第一、二弦同格的2個音。由於只有這樣會過於單調，故會在節奏方面多做不同變化。不論什麼地方都能用，可謂是「R&B代表」的王道過門。

圖14 指型①A類

一、二弦的4音組合

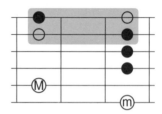

圖15 超重要的過門手法

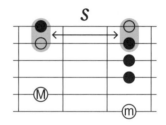

COLUMN

實際用在 R&B 上的 Lick 3

Ex-14 R&B的經典過門樂句

Track①-15

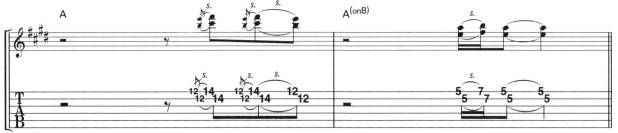

這個經典中的經典樂句，想必大家都有聽過。第二小節的E7(9)視為E和弦。樂句本身的移動相當單純，故要在節奏方面或是撥弦手法上多做變化，加入不同韻味。

Ex-15 遇上屬和弦也能使用

Track①-16

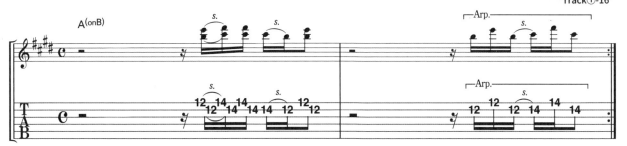

▲由於是A(onB)，故只要將其視為A和弦就能找到這個把位的過門。像這樣雙音加上單音的組合也相當常見。

Ex-16 慢節奏的連續十六分音符

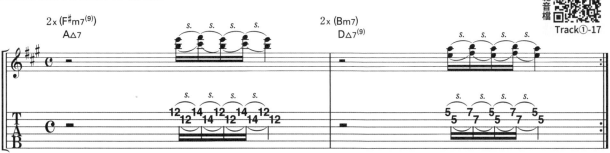

Track①-17

▲這種連續好幾個十六分音符的過門，多半出現在速度較慢的曲子。第二小節的D△7(9)雖然是延伸和弦，但沒有必要在意延伸音，直接彈奏D和弦的過門即可。

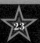

Track①-18

Ex-17 下行型

▲當指型①A類是以上行做結束時，會落在大和弦的M3rd與6th音上；以下行做結束時，則會落在5th與9th音上。過門本身的終點也會改變聲響的氛圍，值得好好吟味。

Ex-18 混入單音的模式

Track①-19

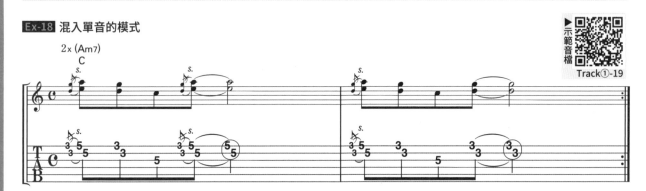

▲中間繞到第三弦彈奏單音，拓展樂句的音域增加變化。此外，這種模式如果是放在慢歌，常會在小節前半加入較長的休止符；放在快歌的話，則多會在小節第一拍就開始彈奏。

Ex-19 指型①A類與其他指型過門的組合型

Track①-20

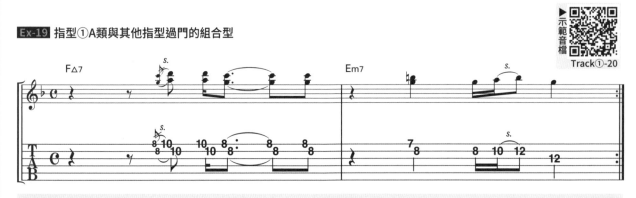

▲第一小節為下行終止的指型①A類，第二小節則是以雙音奏法奏響Em7的一部分，再利用音階上的單音樂句做修飾。

Ex-20 與指型③的組合型

Track①-21

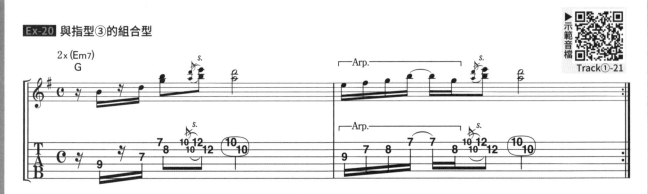

▲從G和弦的指型③起來，一開始就先以封閉和弦的方式壓好第一～四弦。第二小節則是相同概念的變化版，指型③改成琶音的手法。

Ex-21 對應和弦轉換的模範過門

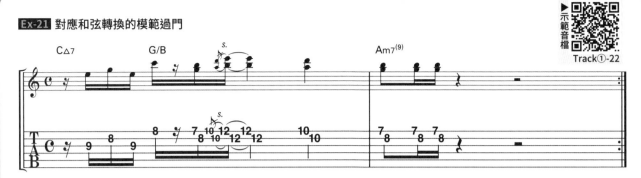

Track①-22

▲為了讓Lick 3富有變化性，實際上會像這樣用樂句來點綴它。在C△7彈奏和弦指型的分解，在G/B加入Lick 3，最後在Am7⁽⁹⁾銜接到C△7指型⑤的雙音奏法，形成一連串漂亮的樂句。

Ex-22 搶先彈到下個和弦的過門1

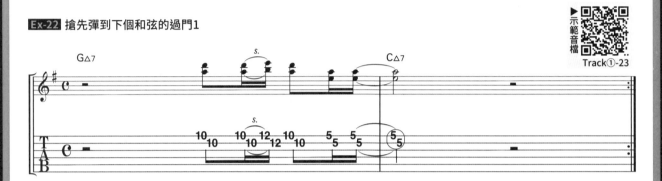

Track①-23

▲第一小節是大家都很熟悉的G和弦雙音奏法。第四拍處為了搶先讓第二小節的C△7出來，直接進到C和弦的指型①A類。

Ex-23 搶先彈到下個和弦的過門2

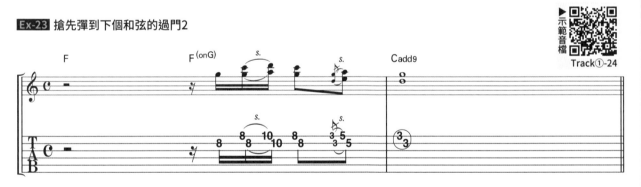

Track①-24

▲Ex-22的變化型。在F⁽ᵒⁿᴳ⁾彈奏F和弦的Lick 3，第四拍則提早移轉到C的Lick 3，以全音符為整個樂句作結的過門。

Ex-24 反覆彈奏同樣過門的變化型

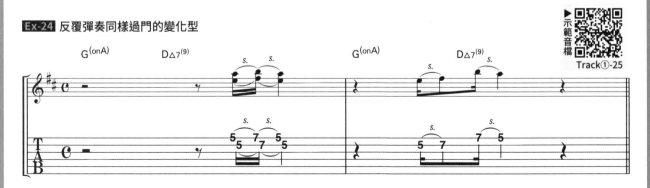

Track①-25

▲第一小節為Lick 3雙音奏法的滑音基本型，第二小節則將同樣的移動改成單音的滑音。這樣簡單的想法也能造就有魅力的過門樂句。

不同於前面介紹的內容，接下來這個Lick 4彈奏是落在第三～五弦上。**圖16**所示的過門不僅常在R&B出現，也是藍調／搖滾曲的經典樂句，恰恰呈現吉他獨有的彈奏魅力。

此處的重點在於彈奏第三、四弦框起來的地方，請利用**譜例10**來學會這個彈法。一邊將其培養成手指的習慣，一邊彈奏樂句領會其在R&B的變化與韻味。

圖16 以第三～五弦為中心，吉他獨有的過門區塊

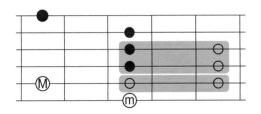

譜例10 組合第三、四弦的4種模式

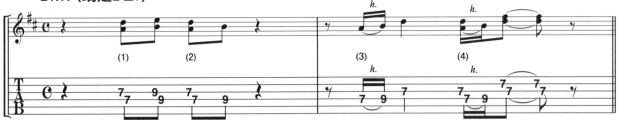

這邊的**譜例10**為 4 種不同的彈奏模式。（1）為單指按壓第三、四弦的同格位置做平行移動。（2）為單指按壓第三、四弦雙音加上第四弦單音的組合。（3）則是在第四弦的捶弦後移動到第三弦的單音。（4）為單指按壓第三、四弦後，加上第四弦單音捶弦。這也常和單指按壓第二、三弦的組合放在一起。

實際用在 R&B 上的 Lick 4

Ex-25 活用吉他獨特韻味的基本型樂句

Track①-26

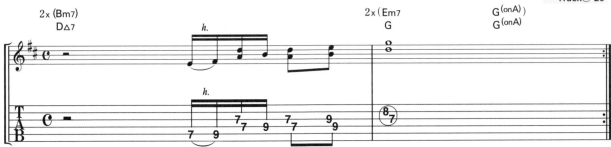

▲第一小節為Lick 4的經典型，開啟Crunch的破音奏響它就是Jimi Hendrix的樂句了。這也是R&B出身的Jimi Hendrix帶進搖滾的代表性樂句。

Ex-26 富有節奏感的過門

示範音檔
Track①-27

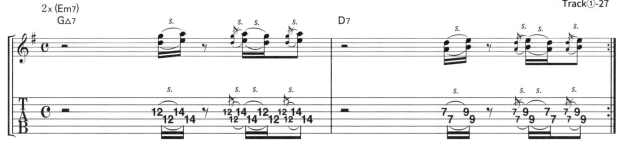

▲應用在主和弦、屬和弦上的彈奏例子之一。當然，這也能用在下屬和弦IV（Ⅱm7）上。運指本身相當單純，Lick 4的特色就是能應對這樣細膩的彈奏手法。

Ex-27 以向下撥弦的手法為雙音奏法增添力度

示範音檔
Track①-28

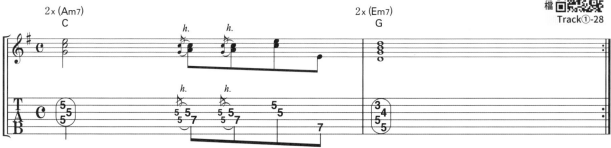

▲右手向下撥弦（Down Picking），用較強的力道撥響第一小節第三拍的雙音奏法，做出R&B的氛圍。要更有R&B感的話，可以試著改變第一、二次雙音奏法的強弱與語氣。要是把音色彈得太過整齊，樂句聽起來反而會比較像Fusion。

Ex-28 善用第二弦具有動感的過門

示範音檔
Track①-29

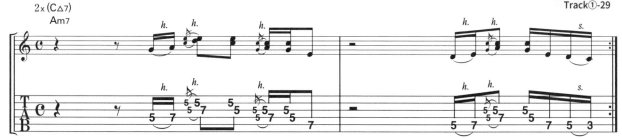

▲在第一小節第三拍加入第二弦彈奏雙音，第二小節第四拍為下行的單音樂句，這也是藍調系的經典Lick，請務必將這個動作記下來。

Ex-29 加入第五弦做出方向性

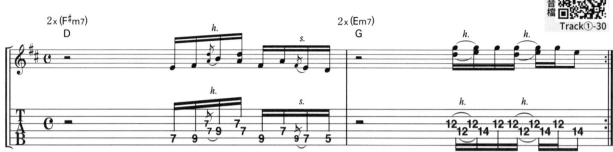

▲第三、四弦的雙音奏法跟前面介紹的一樣，後面加入第五弦的下行旋律，做出銜接下一個和弦的流向。

　　這邊穿插介紹一下Lick 4的擴展指型。如圖17所示，將第三、四弦的雙音平行右移2格。追加的2個音對大和弦是M7th、9th音，對小和弦則是9th、11th音，能為聽起來較為一般的Lick 4增添一些時尚的聲響。但由於這個擴展指型包含M7th音，故只能用在主和弦與下屬和弦，不能用在IIIm7與屬和弦。這個過門的出現頻率不高，但當做變化型學起來沒有壞處。

圖17 Lick 4的擴展指型（只能用在主和弦、下屬和弦）

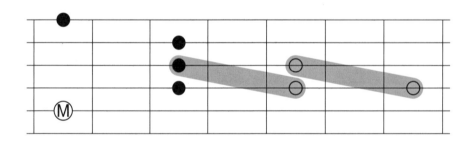

Ex-30 加入時尚聲響的Lick 4擴展指型

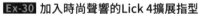

▲第一小節為擴展指型的基本型。第二小節則是加入捶弦、滑音等技巧去修飾它，聲響比前面的Lick 4更來得時尚些。

 ## 指型④A類（Lick 5）

主和弦（Ⅰ、Ⅵm7）與下屬和弦（Ⅳ、Ⅱm7）專用的過門樂句

將大和弦的M7th音（小和弦的9th音）加入指型④當中，以第二、三弦的雙音奏法為主軸的樂句。P.30～31的Lick 5由於有M7th音，故無法用在屬和弦與Ⅲm7，只能用於主和弦（Ⅰ、Ⅵm7）與下屬和弦（Ⅳ、Ⅱm7）而已。

圖18 從大七和弦指型衍生的樂句

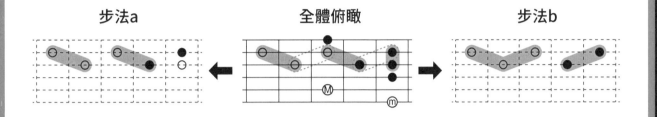

在圖18的俯瞰圖中包含2種步法。這邊ab兩步法第二弦的移動都相同，但步法a為三度和聲的平移，步法b則是以第三弦的1個音為固定支點，參雜著三度、四度和聲。先用譜例11理解完這2種步法後，再翻開下一頁開始練習這指型的Lick。

譜例11 A類的2種步法

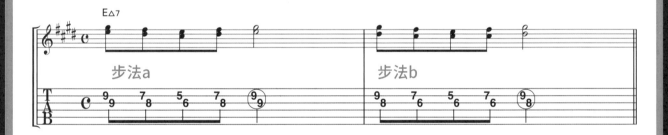

Ex-31 步法a的基本型

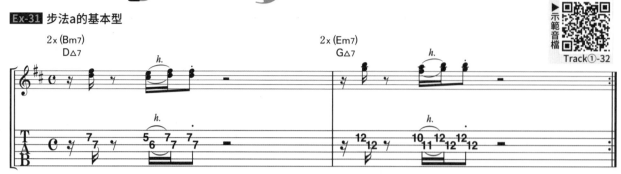

▲ [I—IV] （重複時為 [VIm7—IIm7]）和弦進行，彈奏各和弦的指型①與指型④。要將小節的頭拍改成四分休止符，錯開彈奏的時機也沒問題，在練習時可以多去嘗試不同的彈法。

Ex-32 進行複雜移動也不是難事的A類過門

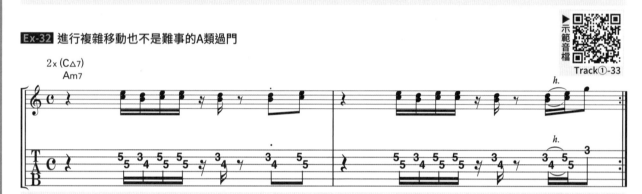

▲Lick 5就算碰上這種連續的十六分音符也能彈得很輕鬆。放在小和弦的話，第三弦m3rd⇔9th的移動會增強小調的灰暗感，放在大和弦則是會因為第三弦M7th音與第二弦9th音的聲響給人爽朗的感覺。

Ex-33 衝接和弦指型一起使用

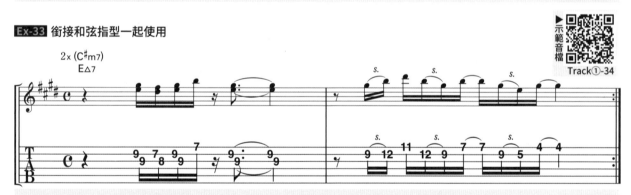

▲第一小節為A類常見的彈奏節奏。第二小節衝接到和弦指型做出圓滑奏（Legato）。像這樣將不同特色的過門組合起來也能彈出帥氣的樂句。

Ex-34 搭配Lick 3的組合

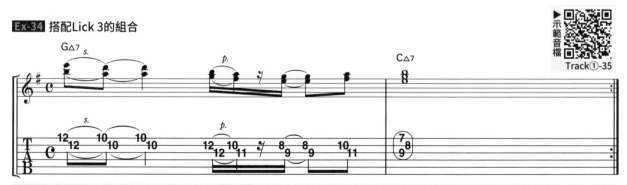

▲由於Lick 5的彈奏把位與Lick 3相同，故兩者常搭配一起使用。第一小節第一拍是Lick 3，後面則是Lick5。乍看之下複雜難懂的過門，像這樣拆解過後不僅好懂，也更好應用了。

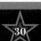

Ex-35 步法b的基本型

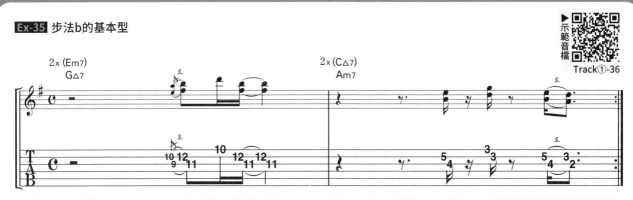

Track①-36

▲第一小節為步法b的基本運用，單純彈奏G△7的第一～三弦而已。第二小節則為組合Lick 4與Lick 3的雙音過門。

Ex-36 活用音程差的過門樂句

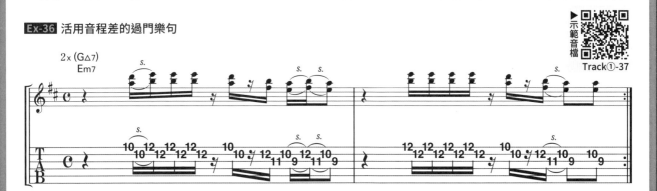

Track①-37

▲從高音域的Lick 3起頭先博得注目，再降低音域歸結到Lick 4的樂句。實際去聽R&B會發現，在反覆彈奏過門樂句時，常會像第二小節那樣只更動幾個音而已。

Ex-37 依據和弦指型編排的簡單過門

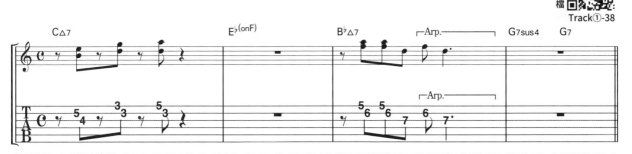

Track①-38

▲第一小節為Lick 3與4的組合，近似C△7和弦指型的雙音奏法。第三小節則為直接彈奏指型⑤的琶音過門。

Ex-38 搭配3音和弦的組合

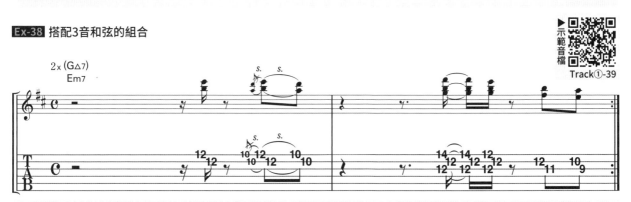

Track①-39

▲第一小節為大家熟悉的Lick 3。第二小節則是依據Em7(9)（也可視為G△7）的指型彈奏第一～三弦加入重音後，再以步法b作結的過門。

⭐ 指型②A類（Lick 6）

指型②彈奏的多半是第一、二弦的四度和聲過門（圖19）。其為大三和弦的指型，故能廣泛用於彈奏主和弦、下屬和弦、屬和弦的過門。

最常見的演奏手法是用滑音銜接第一、二弦的雙音，其他還有以捶勾弦裝飾和弦，或是在慢歌以琶音伴奏的同時，彈奏第一、二弦為過門增添韻味。

圖19 指型②常見的彈奏區塊

實際用在 R&B 上的 Lick 6

Ex-39 適合自由發揮的經典Lick

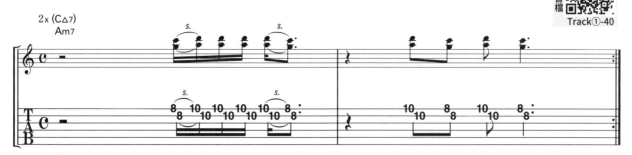

▲看到Am，就要馬上聯想到C和弦的指型。這種彈奏第一、二弦雙音的模式為最常見的A類。第二小節可以利用斷奏、滑音等技巧去自由調味。

Ex-40 適合自由發揮的經典Lick

圖20 D大調五聲音階

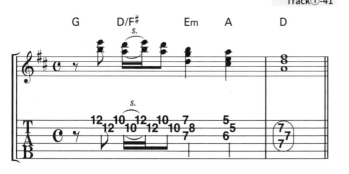

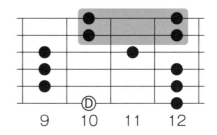

▲看到Am，就要馬上聯想到C和弦的指型。這種彈奏第一、二弦雙音的模式為最常見的A類。第二小節可以利用斷奏、滑音等技巧去自由調味。

Ex-41 醞釀柔和氛圍的過門

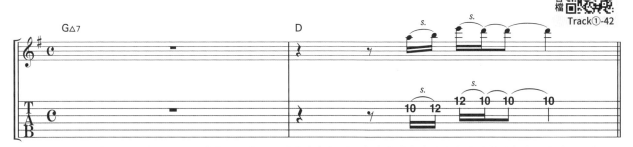

Track①-42

▲以單音彈奏前頁圖19所示的四度和聲區塊。加上滑音技巧以圓滑奏的方式去彈奏的話，能讓樂句聽起來更柔和。

Ex-42 遇到屬和弦sus4的2種彈奏方式

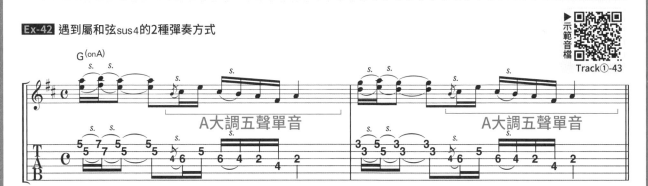

Track①-43

▲一般看到G(onA)是依據分子G去彈奏指型，但這和弦其實也能改寫成A7(9)sus4，要彈奏A和弦也是沒問題的。第一小節彈的G和弦指型，第二小節則是將其視為A和弦，彈奏指型②A類的樂句。各小節後半皆是A大調五聲音階的單音過門。

Ex-43 用作彈奏和弦時的裝飾

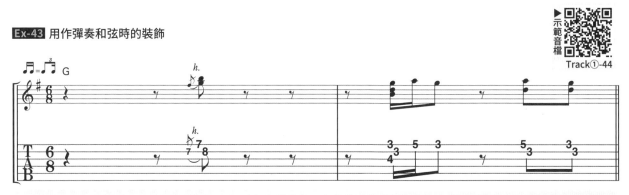

Track①-44

▲第一小節為指型③G和弦的第一、二弦雙音。第二小節則是指型②A類的過門，形式上較像是奏響和弦後在第一弦上追加裝飾的單音。

Ex-44 裝飾琶音（Arppegio）

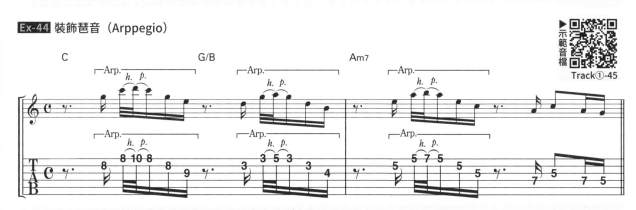

Track①-45

▲各個和弦都是先以指型②完成壓弦後，再以捶勾弦技巧做裝飾的過門。這種快速的捶勾弦不僅容易做出R&B的韻味，用起來也很容易上手。

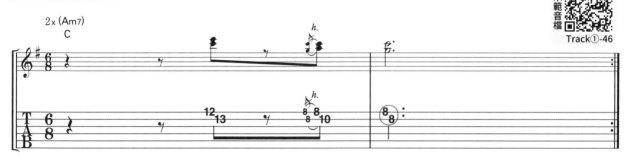

▲第三拍為Lick 6，固定第一弦的音直接做第二弦的捶弦。將此樂句應用在C7的話，就是藍調的Sollo Lick了。

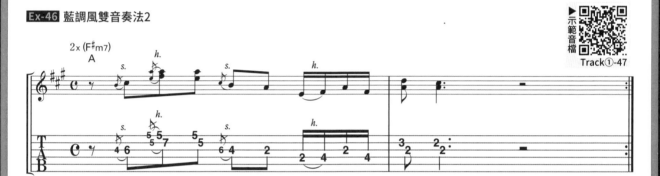

▲與Ex-45一樣是固定第一弦的捶弦樂句。銜接到A大調五聲音階的單音樂句後，就是充滿藍調風格的過門了。

⭐ 指型②B類（Lick 7）

由第二、三弦的音所組成的過門。這邊的學習重點為，四度音程的滑音平移，以及固定第二弦的捶弦技法。

圖21 指型②B類

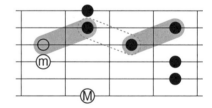

實際用在 R&B 上的 Lick 7

Ex-47 以第二弦為支點用捶弦加入重音

Track①-48

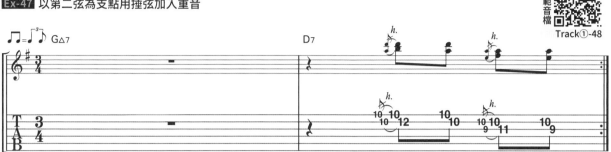

▲此為藍調風的Lick，捶弦處加強撥弦力道的話會更有氣氛。第一、二弦雙音為A類，第二、三弦為指型②B類樂句。指型②本身是大三和弦，故也能應用在屬和弦上。

Ex-48 平移第二、三弦的四度和聲

Track①-49

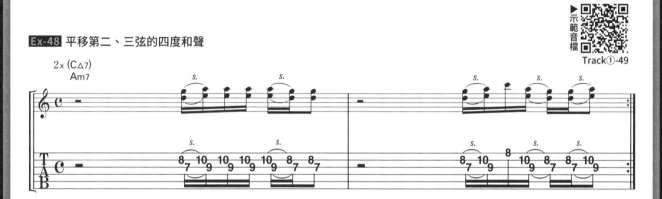

▲指型②B類的另一種手法為四度和聲的平行移動。右手除了正常撥弦以外，也能嘗試以小幅度刷弦或是指彈的方式來做出不同韻味。

Ex-49 A類與B類的混合手法

Track①-50

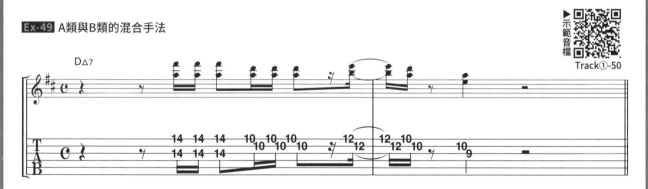

▲第一小節第二拍為六度音程的樂句，這部分會在P.52另行解說。後面由指型②A類的雙音起頭，最後以指型②B類作結。像這樣將兩種不同類的指型組合起來，就能讓樂句有更廣的音域。

C類是將指型②做橫向擴展的指型，不僅會積極使用sus4音，最大特徵是同時具有過門、伴奏的雙重性質（圖22）。在搖滾樂曲的和弦伴奏中，以A和弦為例的話，常出現〔A—Asus4—A〕的進行，這個C類指型也帶有同樣的氛圍。或許是因為這樣，以此作為過門的樂句範例較少。另外，這個C類指型無法用於下屬和弦（IV、IIm7）中。

圖22 C類的3個彈奏區塊

實際用在 R&B 上的 Lick 8

Ex-50 帶有切分、和弦感的過門

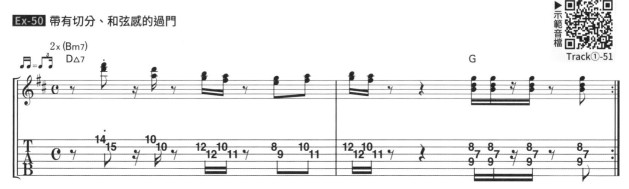

Track①-51

▲最前面2個雙音彈奏的是D和弦指型的第一、二弦。之後利用C類的下行、上行做出帶有時尚感的移動。sus4音可以用於樂句開頭，但用在結尾會給人懸浮未結的感覺，建議避免。

Ex-51 屬和弦上的C類Lick

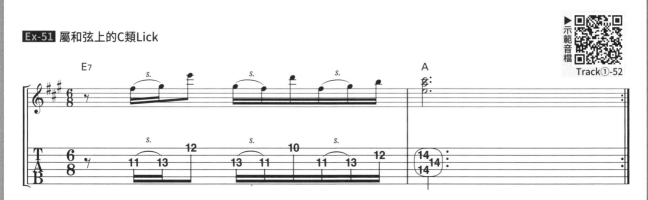

Track①-52

▲將圖22所示的左邊2個區塊拆解成單音，以滑音作為銜接橋梁的時尚過門樂句。因為沒有♭7th音的關係所以屬和弦的聲響較為薄弱，但這樣的音型可謂是R&B的代表之一。

 ## 指型⑤A類（Lick 9）

出現頻率與指型②A類差不多高，在許多R&B名曲當中都能找到蹤跡的Lick（**圖23**）。由於其根幹為大七和弦的指型，雖無法用於屬和弦與IIIm7當中，但常用在屬和弦sus4（複合和弦）上。

步法a為第一、二弦的雙音區塊，多固定第二弦的音，改變第一弦的音來做音程變化。步法b的第二、三弦雙音基本上都是採用滑音手法。步法c的組成放在大和弦為9th與13th音，放在小和弦為根音與11th音，後面也會介紹單獨彈奏包含此延伸音的雙音奏法。

請先用**譜例12**來確認 A 類的基本步法，再練習下一頁實際出現在R&B的樂句。

圖23 指型⑤A類的雙音奏法

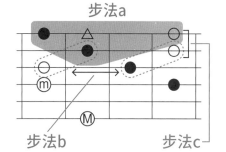

譜例12 指型⑤A類的基本3步法

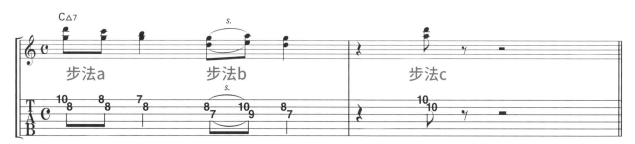

步法a　　　步法b　　　步法c

想認識 R&B 吉他就不可不聽！

《Superfly》（1972年）
Curtis Mayfield

《Live》（1972年）
Donny Hathaway

▲這張專輯不得不提Curtis那撼動靈魂的歌聲，以及簡樸卻又滿載Funky感的吉他演奏。Wah Wah WatSoln也有參與此專輯的錄製。

▲著名的演唱會專輯。在黑膠唱片的A面與B面分別能聆賞到Phil Upchurch與Cornell Dupree的精湛演奏。

實際用在 R&B 上的 Lick 9

Ex-52 填滿節奏空隙的過門

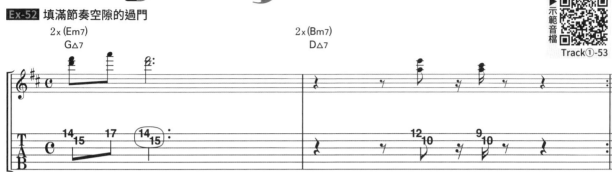

▲直接彈奏步法a的簡單過門。以較短的音符去彈奏的話，能夠給人補足節奏空隙的感覺，反之拉長音符的話，就能營造出柔和的氛圍。

Ex-53 於步法a加入b讓其富有旋律性

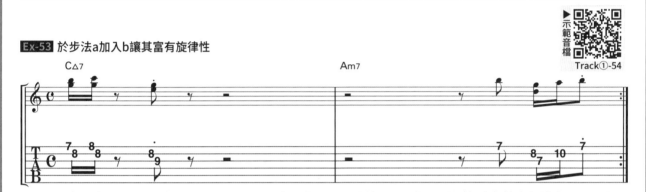

▲由於最高音的步法a基本上都是以雙音為單位，故在旋律表現上較為受限。這時如果加入一部分步法b去做3音變化的話，就能讓過門更有旋律性。

Ex-54 以第二弦為支點在第一弦上彈奏旋律

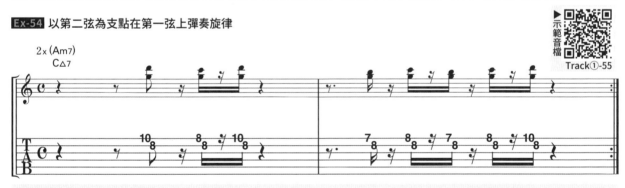

▲這雖是步法a的過門樂句，但在第一弦上加了C△7的根音，用3個音來彈奏旋律。另外，此樂句本身為「固定第二弦，只改變最高音」的單純構造，可以利用不同的演奏技巧去做出變化。

Ex-55 也可用於屬和弦

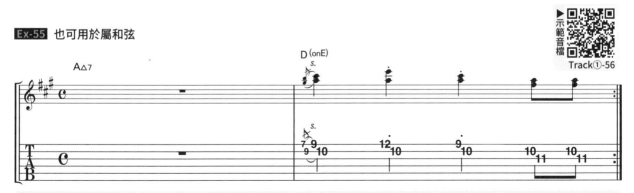

▲A調的屬和弦為E7，sus4之後就能看成D(onE)。從指型⑤衍生出來的過門雖不能直接用於屬和弦上，但只要經過sus4化就沒問題了。事實上，這個彈奏手法也是R&B的經典之一。

Ex-56 拓展彈奏把位的震撼力十足樂句

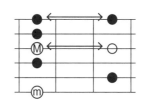

Track①-57

圖24 在大七和弦、小七和弦用
小指加入裝飾的手法

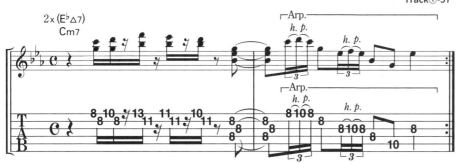

▲從指型①開始彈起，最後銜接到指型⑤A類的上行樂句。只要能像這樣順暢連結各種不同的指型，就能大幅拓展自己在彈奏過門時的樂句語彙。第二小節是以E♭△7（Cm7⁽⁹⁾）的和弦指型為基礎，加入如圖24所示的小指捶勾弦。

Ex-57 步法b的慣用過門

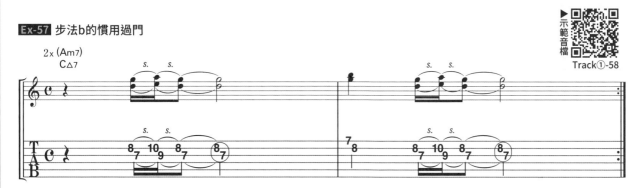

Track①-58

▲接下來開始介紹使用步法b的Lick。譜上第二、三弦的滑音是許多R&B曲都會出現的重要Lick，請務必學起來。熟悉以後，能在這滑音樂句上加入步法a，彈出更有旋律性的過門。

Ex-58 加入大量步法a

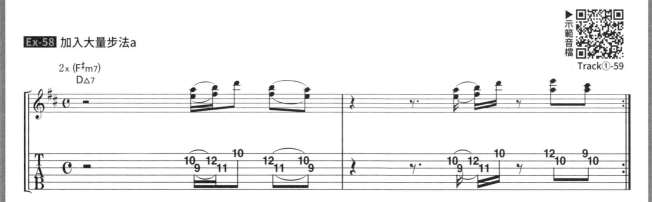

Track①-59

▲與Ex-57結構相同的過門樂句。這邊積極利用步法a來做出旋律與音程的跳躍變化，點綴整段樂句。

Ex-59 以滑音演奏琶音，充滿黑人韻味的過門樂句

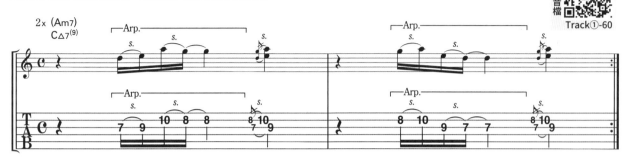

▲以單音的滑音銜接第二、三弦的手法也是經典之一。這樣憂鬱的倦怠感，恰恰呈現了R&B的韻味。是在搖滾、流行等曲風較少出現的手法。

Ex-60 與指型②的過門做搭配

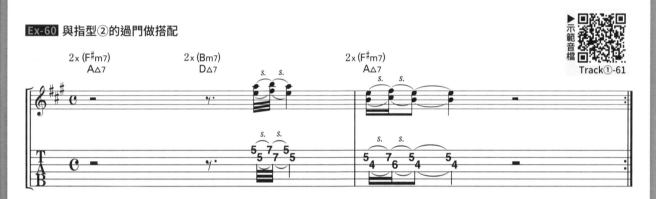

▲第一小節為介紹指型②A類時出現過的樂句。為了在和弦變化以後保持同個彈奏把位，第二小節採用指型⑤A類。在彈奏R&B的過門時，雖然多以配合當下和弦去做平行移動為主，但學會這種變更使用指型，以保持在相同把位的過門手法，也能拓展未來創作的寬度。

Ex-61 R&B獨有的節奏與旋律

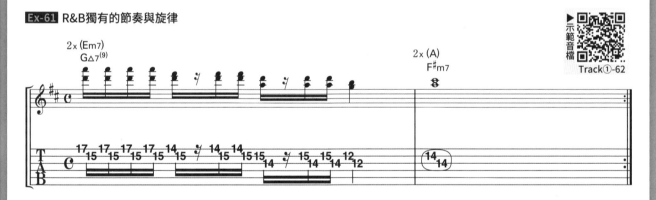

▲銜接步法a與b的過門樂句。雖然是由連續十六分音符所組成，但在彈奏時右手反而要放輕撥弦力道才彈得出R&B的韻味。這種用音落在大調五聲音階內，節奏帶有東方色彩的過門，也是David T. Walker的常用手法。

⭐ 指型⑤B類（Lick 10）

　　B類多用於移動第一、二弦的三度音程，做出流暢的過門（**圖25**）。由於此指型以大七和弦為基礎，故不能用於屬和弦與IIIm7上。

　　基本上都是如圖所示，於這三個地方做上下移動。接著就趕緊來練習看看吧！

圖25 指型⑤B類的彈奏區塊

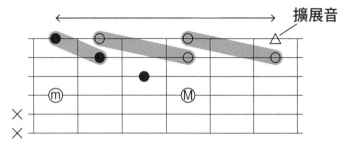

擴展音

實際用在 R&B 上的 Lick ⑩

Ex-62 B類的範本過門

▶示範音檔
Track①-63

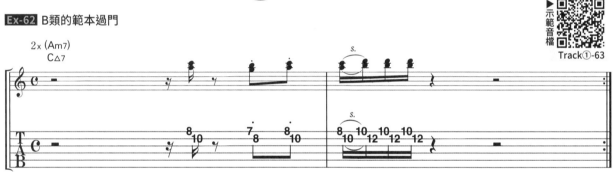

▲左右移動3種三度音程的雙音來譜出旋律，為B類指型的典型過門樂句。可以試著依此節拍將雙音安排在不同位置，或是用不同的節奏來彈奏這段旋律，做出各式各樣的過門。

Ex-63 試著嘗試不同變化

▶示範音檔
Track①-64

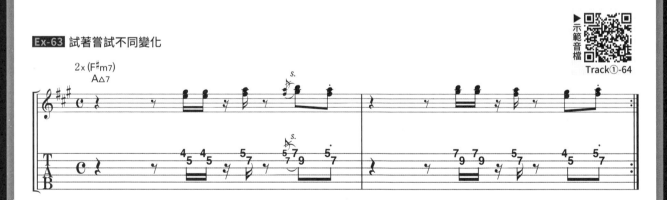

▲以銜接3個區塊為根幹，將樂句上行、下行，利用上下做出不同變化，反過來當然也沒問題。接著，加入四分、二分，或是八分休止符，試著改變樂句開始的拍點時機。實際彈奏時也會受旋律與曲速的影響，請以可以邊哼邊彈為目標去練習。

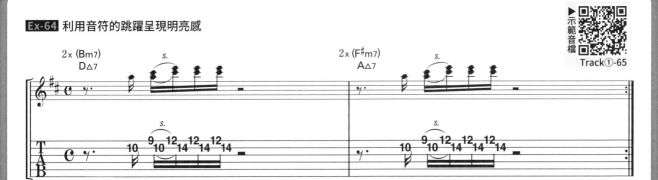

Track①-65

▲此樂句跟Ex-5為相同類型，第一小節以指型⑤B類為基礎，第二小節銜接到A和弦指型。本書的內容雖然都是像這樣，以指型去引導讀者分析過門，但這兩小節，其實都只是在彈奏A大調五聲音階。換句話說，這樂句其實能用2種不同方式來解析。今天筆者如果是以音階來解說，那當讀者想自己編寫過門時，就很容易因為音階的範圍過廣而不知該如何著手。因此，本書基本上是將樂句與和弦指型做連結來方便理解。最理想的當然是彈奏時，腦中同時有指型與音階的概念，可以更自由自在地延伸、擴展出不同樂句。

Ex-65 指型⑤B類的擴展型

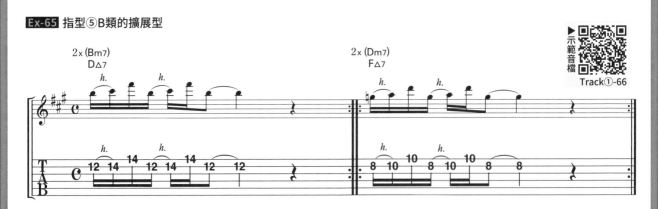

Track①-66

▲第一小節為使用圖25的△處（擴展音）的過門。此音符距離指型⑤有段距離，較不容易聯想到它，請多花點時間記下這個動作。第二小節為指型①版本的同型樂句。

⭐ 指型③A類（Lick 11）

此指型的過門基本上只有1種，也就是David T. Walker的拿手好戲，壓著和弦以小指做捶勾弦的手法（圖26）。知道原理後，再以此為基礎去做出變化。

就從R&B最動人的這個過門開始練習基本功吧！

圖26 指型③A類的移動

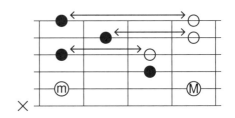

譜例13 David T. Walker風格的小指動作

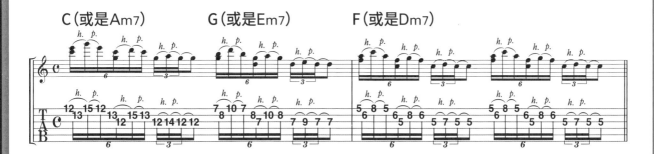

C（或是Am7）　　　G（或是Em7）　　　F（或是Dm7）

　　譜例13為壓著指型③以小指做出捶勾弦的樂句。在捶勾弦時，右手基本上不會用向上撥弦（Up Picking）來彈奏第一～三弦。這個小指的技巧本身並不簡單，不習慣的讀者可能會遇到小指動不了，或是就算小指能動也做不好捶勾弦。

　　筆者就在這邊提議一個練習法讓各位好攻克此難題。請參照下方**圖27**、**圖28**。

圖27 嘗試改變施力於琴頸／琴身的方向

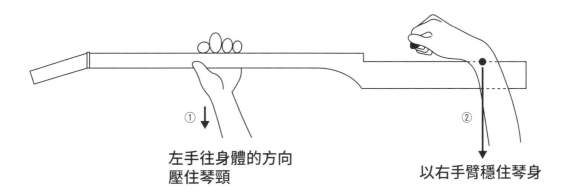

① 左手往身體的方向壓住琴頸

② 以右手臂穩住琴身

　　請嘗試以下①～③步驟，以自己彈得出來的速度反覆練習掌握施力的訣竅。但速度太慢也容易讓練習成效不彰，請以自己能彈的極限速度來練習，練到小指能穩定做出捶勾弦。

　　①左手往自己身體方向按壓琴頸，較容易穩住運指。

　　②右手臂將琴身壓向自己，這樣左手會保持在①的狀態，能讓小指的動作更安定。

　　③食指封閉指型的深度會影響到小指擺動流暢與否，請先試著找出食指最大的壓弦範圍。

　　另外，把位的高低也會影響運指的用力方式，請在不同的把位多做練習。

圖28 嘗試改變施力於琴頸／琴身的方向

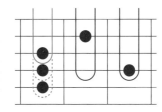

③將食指伸到┌第三弦
　　　　　　│第四弦
　　　　　　└第五弦

實際用在 R&B 上的 Lick 11

Ex-66 捶勾弦1次的過門

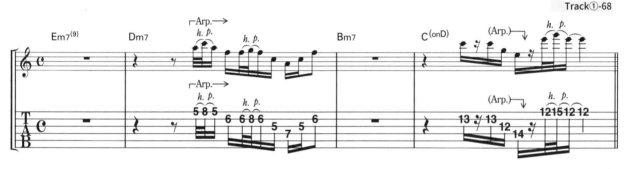

▲先從簡單的動作開始練習。由於 [A△7＝F#m7]，故第一、二小節都彈奏同個把位。指型③能利用小指做捶勾弦的地方是有限的，可以透過改變位置或是增加捶勾弦的次數來為過門增添變化。

Ex-67 捶勾弦2次的過門

▲第一小節這種以捶勾弦接起第一、二弦的手法即為Lick 11的經典範例。請將此樂句練到得心應手。第四小節為C(onD)彈左邊的C和弦指型。這種有固定音型的過門也不少見。

Ex-68 增加音符數量讓樂句變得華麗

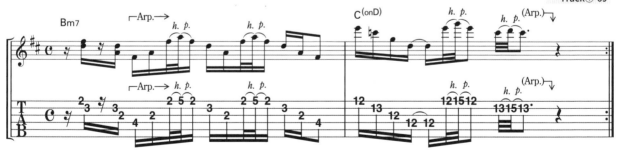

▲與Ex-67為同類型的過門，增加了捶勾弦的次數讓樂句聽起來更誇張。這手法能讓樂句幾乎不變，只更動一小部分就做出差異，彈出恰當的過門。

Ex-69 變化型

Track①-70

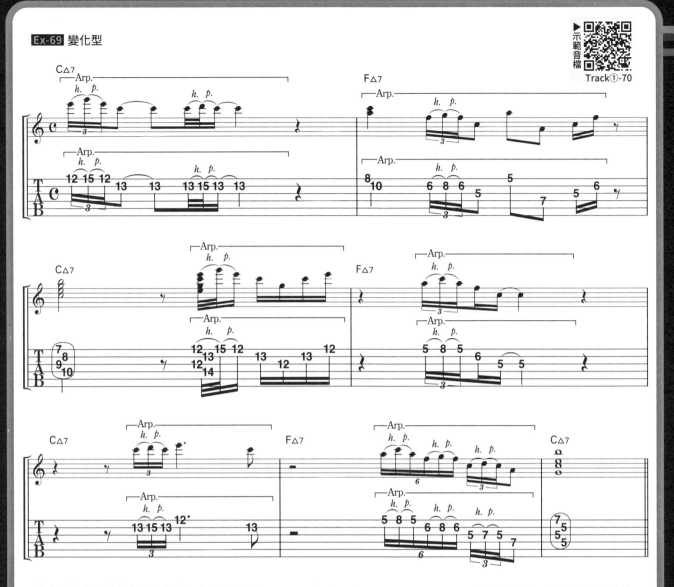

▲彈過Ex-66～68會發現，其實Lick 11的音型就只有一種，剩下的就是增減捶勾弦的次數跟改變音符的節奏配置。Ex-69為變化型的範例之一，是David T. Walker實際在R&B的合奏中彈過的樂句。

Ex-70 Upper Structure Triad 1

Track①-71

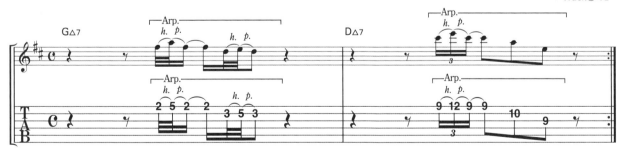

▲透過U.S.T.理論以［G△7＝D］、［D△7＝A］為發想的過門（參閱P.9）。彈的音符為高於根音五度的大三和音，但不用想得這麼複雜，照著P.9的和弦指型演奏即可。

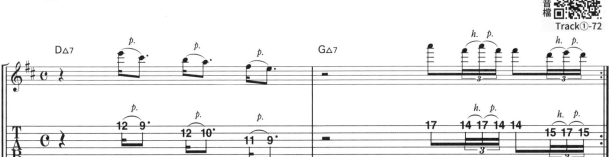

▲Ex-70的變化版。出現在R&B的U.S.T.幾乎都是彈奏根音五度上的大三和聲，故指型是固定的。第一小節這種只有勾弦手法的樂句也是再常見不過。

Ex-72 Upper Structure Triad 3

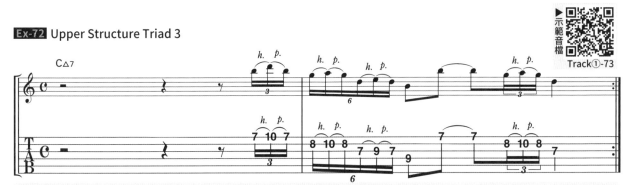

▲看到C△7彈G大三和聲的U.S.T.過門。像這樣將音域先往下再往上，就能搖身一變，奏出呼吸較長的過門。

Ex-73 不使用捶勾弦的過門

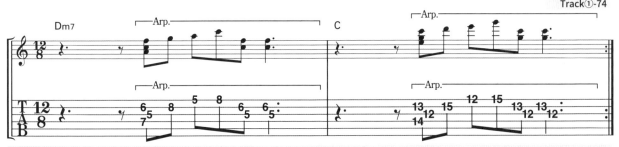

▲正因為指型③的出現頻率很高，這種不加入捶勾弦的模式也相當受用。當希望過門低調一些時就能派上用場。

Ex-74 搭配單音過門

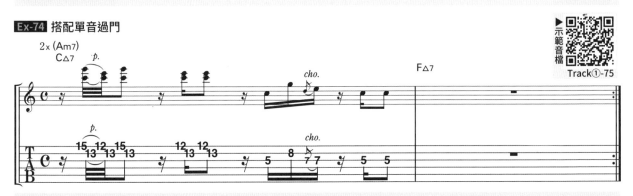

▲第一、二弦只彈奏雙音，後面銜接到C大調五聲音階的單音樂句。學會這種手法，就能讓編曲的範圍變得更寬廣。

指型③B類（Lick 12）

在使用指型③過門時，基本上都以A類為主，接下來要介紹的B類，出現頻率並不高（圖29）。

一般都用在平移第二、三弦的雙音為主。有時也會加入第三、四弦起到畫龍點睛的功用。

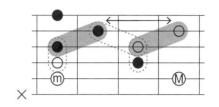

圖29 指型③B類的彈奏區塊

B類之所以較少出現，是因為以B類彈的過門，用指型①和②也彈得出來。這邊實際舉例來說明（圖30）。

過門所彈奏的音符基本上落在大調／小調音階上，而以吉他的樂器性質而言，當然能在不同的位置上找到相同的音高。這也是為什麼指型③的雙音平移，可以用前面介紹過的指型①和②彈奏的原因。其他過門也同理，有許多只是彈奏把位不同，但音高是一樣的。不過，即便音高相同，只要彈奏的弦不一樣，就會得到不同的音色與聲響。這也是為什麼同樣的過門，會分3種不同把位彈奏的原因。R&B的吉他過門期待讓人眼睛一亮的效果，所以常彈奏音色較為明亮的第一～三弦，因為這樣，彈奏第二～四弦的指型③B類過門也就相對比較少。

圖30 不同指型間的互換關係

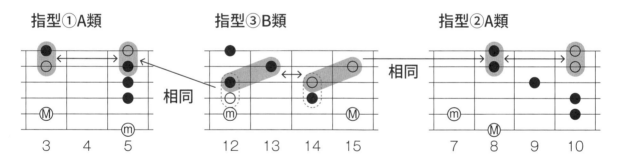

指型①A類　　　　　指型③B類　　　　　指型②A類

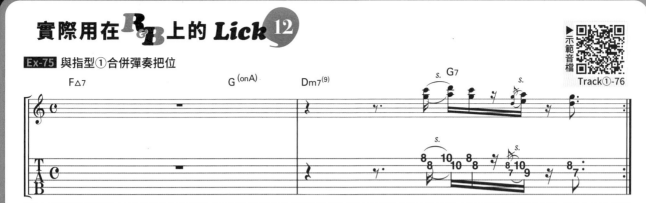

Ex-75 與指型①合併彈奏把位

▶示範音檔　Track①-76

▲第二小節的Dm7(9)彈奏指型①的Lick，隨後銜接到位於相同把位的指型③B類的雙音，是很常見的手法。

Ex-76 與和弦指型的搭配

▶示範音檔　Track①-77

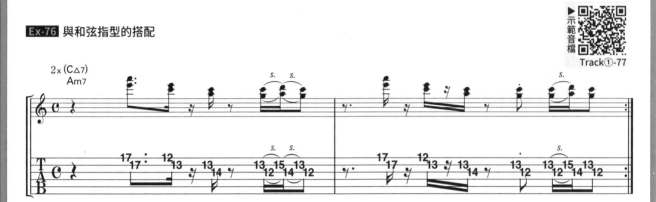

▲第一小節第二拍進樂句的地方使用了一部分Am和弦指型。接著以滑音手法銜接至指型③B類的Lick。

Ex-77 在屬和弦上彈奏B類的滑音

▶示範音檔　Track①-78

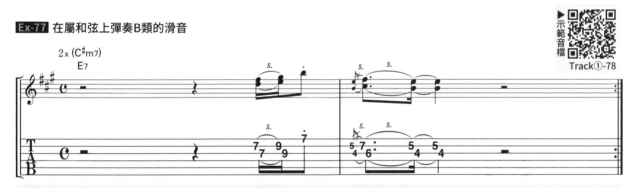

▲還記得指型①②③是不限什麼和弦都能使用的嗎？指型③B類可以用在主和弦、下屬和弦、屬和弦、IIIm7上。第一小節為指型①的Lick。

Ex-78 加入第四弦的藍調風過門

▶示範音檔　Track①-79

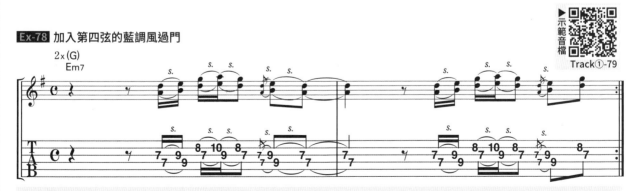

▲使用指型②也能彈出相同的樂句，但那樣會讓音符落在第五弦第12～14格上，導致聲響的輪廓變得模糊。為了防止那種狀況發生，會左移把位，使用指型③B類來彈奏過門。

指型③C類（Lick 13）

將M7th音（小和弦的9th音）積極放入過門裡的Lick（圖31）。樂句多以第二、三弦的雙音為主，活用第一、四弦的話，就能編寫出更多彩的過門。

圖31 指型③C類的彈奏區塊

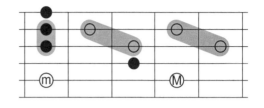

實際用在 R&B 上的 Lick ⑬

Ex-79 C類的經典範例

Track①-80

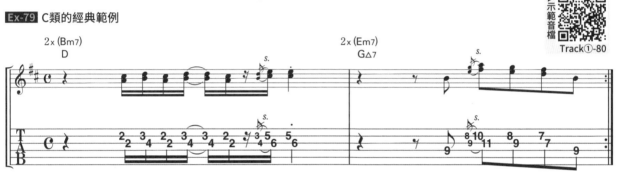

▲第一小節即為C類最常見的過門，在圖31所示的彈奏區塊間左右移動。第二小節則以此為基礎，另外加入一部分和弦指型第四弦的音。

Ex-80 利用捶勾弦加入動作感

Track①-81

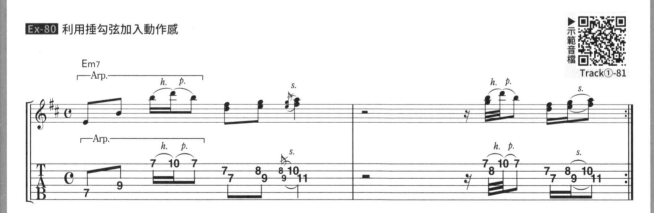

▲將前面在指型③A類練習的小指捶勾弦加進來樂句裡。刻意讓撥弦力道不均的話，能讓樂句更有R&B的韻味。

 ## 指型③D類（Lick 14）

彈奏區塊落在指型④A類（Lick 5）的步法a當中（圖32）。由於這邊雙音的移動只有2種，算是相對好運用的過門發想。

圖32 指型③D類的彈奏區塊

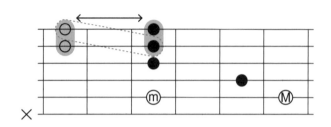

實際用在 R&B 上的 Lick ⑭

Ex-81 品嚐獨特的緊張感

▶示範音檔
Track①-82

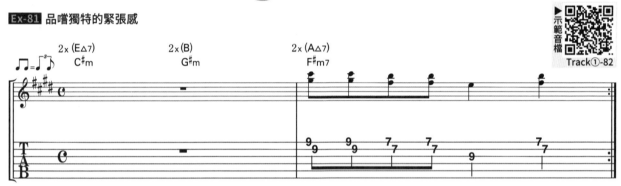

▲在小和弦上加入9th和11th音的和聲營造出獨特的緊張感。另一方面，也因為當中含有大和弦的13th音，所以給人一種柔和的印象。

Ex-82 運用在sus4屬和弦上的Lick

▶示範音檔
Track①-83

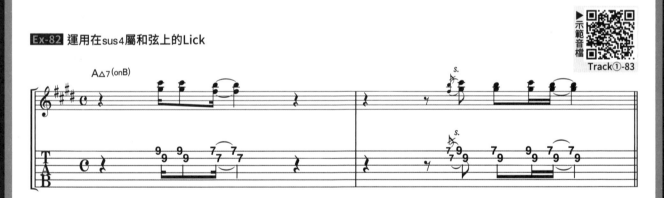

▲將E調的屬和弦B7經過sus4得來的和弦。編寫樂句時將其視為左側的A△7吧！第一小節為D類的基本動作，第二小節則是以第二弦為支點的發展型。

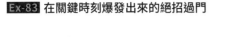

Ex-83 在關鍵時刻爆發出來的絕招過門

Track①-84

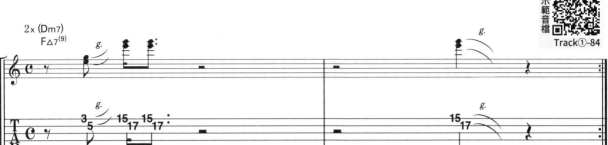

▲David T. Walker慣用的過門手法，從低把位處一口氣上滑到高八度音程的位置。第二小節則是只彈奏一個雙音，單純卻又引人注目。這雙音的組成為大七和弦的9th與M7th音，如果不曉得D類的Lick，那通常只會照和弦音彈奏，不會想到這種用音。

Ex-84 從延伸音符開始彈奏的自然音階手法

Track①-85

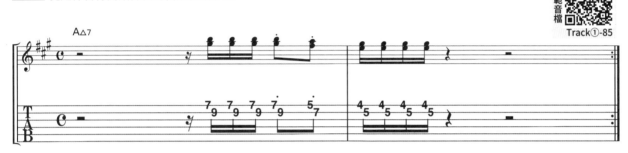

▲此Lick與Ex-83一樣，都是從大和弦的9th音開始彈奏的過門。也同樣是只知道和弦指型的話，難以聯想到的用音範例。當想替樂句增添一些緊張感時，就能利用這種手法。彈奏連續十六分音符時，右手能採刷弦的方式，讓聲響更為柔和一些。

Ex-85 用最高音來強調9th音

Track①-86

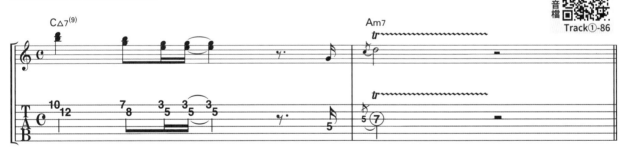

▲此Lick的優點跟Ex-83相同，能在大七和弦上將9th音作為樂句的起頭來彈奏。這裡C△7上的第一個音即是如此。後面則是根據和弦指型去銜接樂句。

由六度音程組成的過門

這邊要介紹的是，以澄澈聲響與獨特用音為魅力的六度音程過門。從奧妙細膩的過門、Funky的演奏，以及Cornell Dupree的慣用手法，這六度音程都是不可或缺的。

 六度音程的過門（Lick 15）

以音程為主軸的過門特徵以及2種不同的六度音程指型

前面介紹的過門樂句，都是以和弦指型為主軸，去彈奏落在其周遭的音階音。接下來要介紹的過門則是以音程為主軸，雖然同樣都是在音階內進行移動，但六度音程的過門移動幅度較大，對於音階的位置要更有概念。

首先就來記住六度音程的指型。如圖33所示，就算彈奏弦的組合換了，指型也只有2種而已，要記起來絕對不是難事。之所以會有這種差異，是因為六度音程又有大六度（6th音）和小六度（♭6th音）之別，在音階上有大小音的變化。這邊的六度音程，指的就是從較低的音向上同時彈奏高六度的和聲。

第三、五弦的六度音程，留待P.79再行解說。

圖33 六度音程的指型

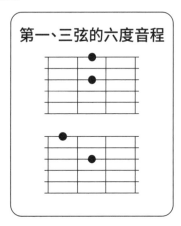

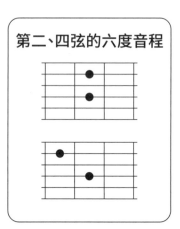

六度音程的撥弦方法

六度音程由於中間隔了一條不希望發出聲音的弦，通常會以複合式撥弦（撥片與手指）為主。要同時奏響兩條弦時，一定會使用複合式撥弦，但如果是要個別奏響2個音，那麼一般的撥片撥弦也是沒問題的。（圖34）

圖34 2種不同的撥弦方式（以第一、三弦為例）

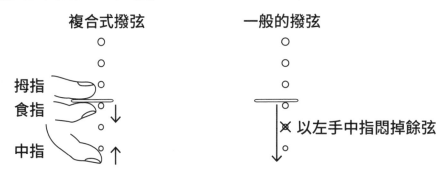

把握六度音程的運指模式

　　圖35為C大調音階（Key=C or Am）的六度音程俯瞰圖。要直接記下六度音程在整個指版的位置是有困難的，這邊就活用和弦指型①②③來找出運指的模式吧！

圖35 C大調音階的六度音

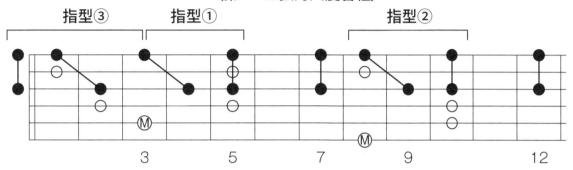

〔第一、三弦的六度音程〕

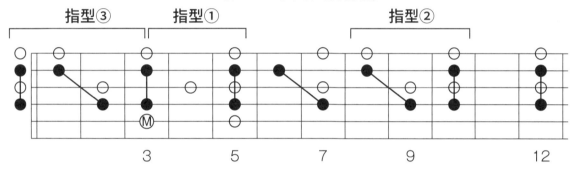

〔第二、四弦的六度音程〕

　　將包含指型①②③根音在內的六度音程當作基準點，進行把位的上／下推敲的話，不管碰上什麼調還是把位，都能馬上找到彈奏位置。

　　圖36為各指型內的六度音程雙音組合。將這6種聯想指型全部記熟吧！

圖36 將和弦指型與其根音、六度音程做聯想

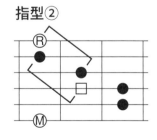

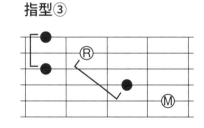

　●＝和弦指型內的音
　□＝和弦指型外的音（以聯想指型的形式使用）

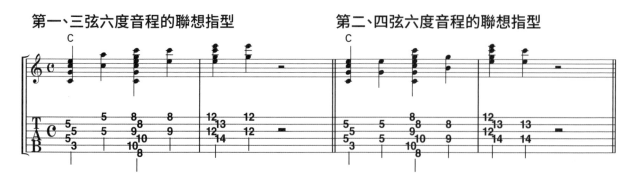

第一、三弦六度音程的聯想指型 第二、四弦六度音程的聯想指型

照**譜例14**那樣，將聯想指型與和弦指型放在一起記憶吧！

接著，加入銜接各聯想指型的「連接點」（**圖37**）。

圖37 聯想指型與連接點

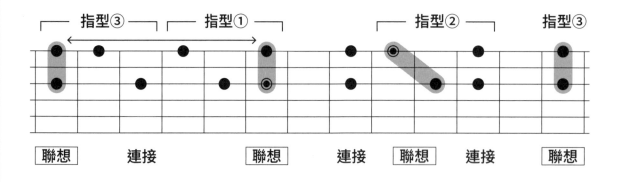

想活用聯想指型，最先要記熟的就是和弦指型。不曉得當下是在彈哪個指型的話，一定會搞錯。腦袋清楚和弦指型在指板上的位置後，再將其與六度音程做聯想，並放入連接點去記憶。

馬上就來用**譜例15**進行訓練吧！請把這徹底練熟，練到不管什麼調都能馬上找出正確的彈奏位置。這個基本功是絕對不能省的！世上所有的R&B吉他手都沒少走過這一步。

譜例15 聯想指型與連接點（第一、三弦六度音程）

C大調音階／A自然小調音階

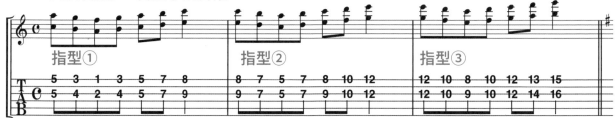

G大調音階／E自然小調音階

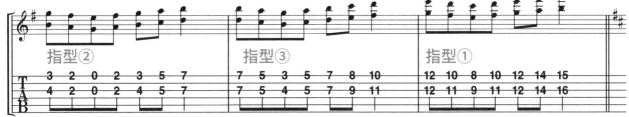

D大調音階／B自然小調音階

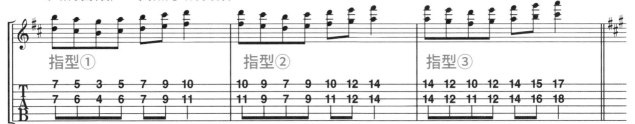

A大調音階／F♯自然小調音階

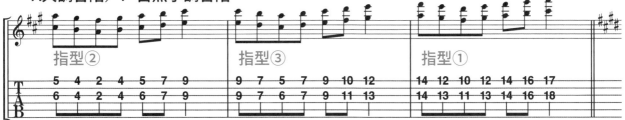

E大調音階／C♯自然小調音階

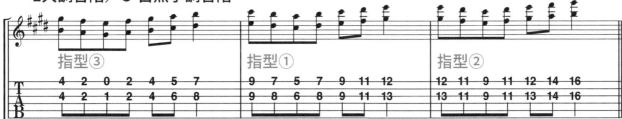

Ex-86 在6/8拍中耳熟能詳的第一、三弦經典六度音程

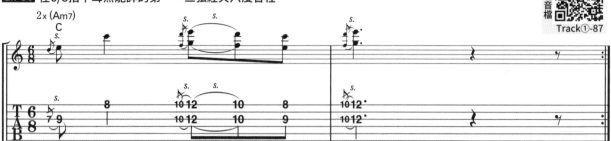

Track①-87

▲六度音程過門的基本型，就是始於和弦內音，終於和弦內音。先掌握好這點，再透過聯想指型與連接點去構思樂句即可。

Ex-87 用於大和弦［第五音→第三音］的王道Lick

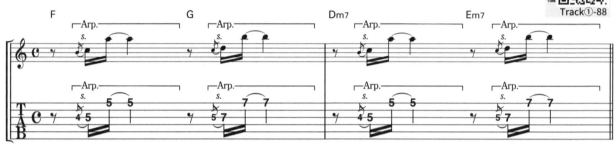

Track①-88

▲配合當下和弦在彈奏六度音程過門時，會去思考度數。［第五音→第三音］這走向在在R&B相當常見，Ex-87就是這個模式。以此為基礎於前後加入連接點的話，就能發展出變化型。

Ex-88 加入半音階守法的六度音程樂句

Track①-89

▲將過門的終點音鎖定為和弦內音，從其上下處加入半音階手法的樂句。整個音符走向為［音階內的六度音程→半音階手法→終點的和弦內音］。

Ex-89 各式各樣的曲風都聽得到的六度音程過門

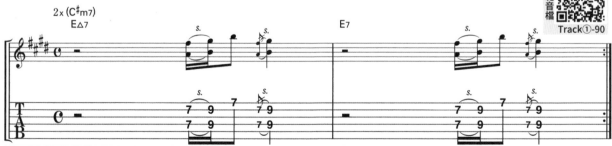

Track①-90

▲這是用於和弦指型①的過門，純粹只是打散指型而已。因為不含三度音程的關係，不管是碰上大和弦還是屬和弦都能使用。這是許多曲風至今都還聽得到的經典Lick。

Ex-90 第二、四弦六度音程與第一弦的搭配

▲與Ex-4同為六度音程加第一弦單音的樂句，彈奏六度音程時可以從低半音的滑音下手，讓樂句更有R&B的味道。

Ex-91 以連接點銜接和弦內音

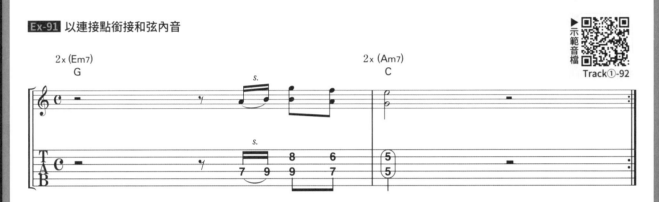

▲讓和弦進行更加順暢也是彈奏過門的目的之一。在較為抒情的R&B曲當中，這種像是各和弦潤滑劑的過門也很常見。組成為［和弦內音→連接點→下個和弦的和弦內音］。

Ex-92 以刷弦手法奏響六度音程

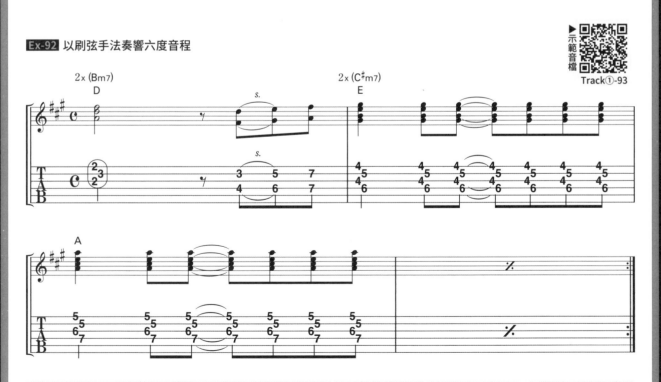

▲單純的8 Beat右手刷弦加上六度音程的過門，馬上聽起來格外有韻味。第一小節雖為上行樂句，但練習時也能在同樣的把位將內容改成下行樂句試試。

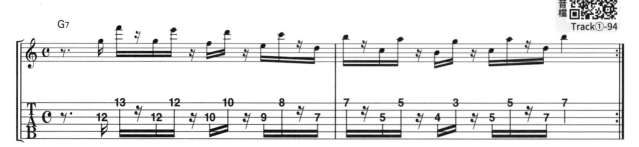

▲在C調的屬和弦G7中，一直走下行移動的六度音程樂句。第一小節頭一個音雖然配合G7彈奏第三弦的G音，但也能按照音階練習彈奏A音。

Ex-94 針對屬和弦調整過的過門

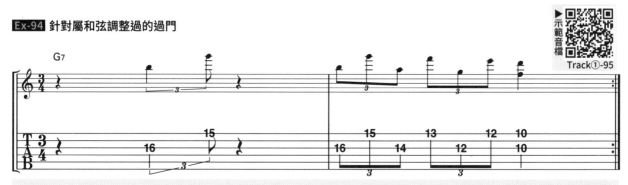

屬和弦的特徵就是M3rd音與♭7th音的音程（三全音）。這個Lick從包含M3rd音的和弦指型開始彈起，接著下行經過第二小節的F音（♭7th音），藉由過門來強調屬和弦的聲響。走上行的話，要經過5段才會找到F音。

Ex-95 更動六度音程以捶弦技巧來應對

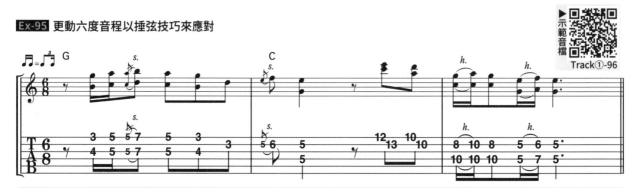

▲第一小節從G和弦的指型②開始彈起，上行之後再往回走，最後歸結於和弦當中。第三小節開頭的捶弦，如果注重絕對得是調內六度音程的話，也能改成彈奏第四弦第9格。這邊是故意將第四弦第10格固定住，呈現不同音程變化的手法。

Ex-96 在小調轉換使用的音階

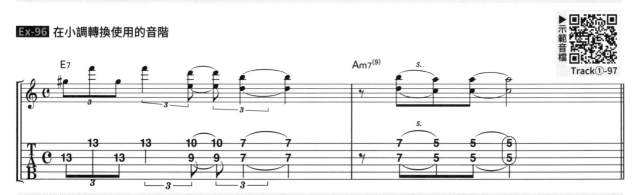

▲第一小節為A小調的屬和弦E7。小調的屬和弦是從Phrygian Dominant Scale衍生出來的和弦。此音階會在C大調音階的G音（5th）加上♯，故這邊第一個音也這樣走。

 ## 理解何謂Mixolydian調式（Lick 16）

在R&B當中也有不少Funk名曲。也就是說，是整首只有一個屬和弦的曲子。這種型態的音樂被稱為Mixolydian Mode，在彈奏過門時也是按此調式進行。這邊先做個粗淺的介紹好讓讀者能快速理解Mixolydian調式，將其活用到過門中。更深入的內容將於P.117後面的〔Mixolydian 調式／藍調〕另行解說。

請看到圖38。調式音樂的概念是這樣破解的。

圖38 調式音樂中的屬和弦聲響一直持續＝Mixolydian調式

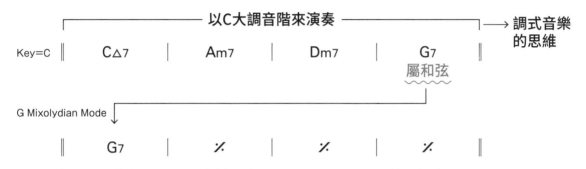

那麼問題來了，碰上Mixolydian調式該怎麼彈才好呢？由於G7原本是C調的屬和弦，故演奏的用音只要看C大調音階即可。但在只會出現G7和弦的音樂中，彈奏C大調音階不是很彆扭嗎？所以才會將C大調音階改名為G Mixolydian Scale（圖39）。

圖39 C大調音階＝G Mixolydian音階

> **用C大調音階來彈G Mixolydian調式**
>
> 明明是G為什麼會彈C？｜這樣不是很奇怪嗎？
>
> 那就換個名字，稱呼它G Mixolydian音階吧！
> （組成同C大調音階）

理解以後，就會明白圖40的內容，記住這個就好。遇到和弦只有D7的曲子該怎麼辦？相信讀者一看指板的位置關係就能馬上找到答案。答案就是彈奏G大調音階。這邊補充說明，在G7上彈奏C大調音階時，樂句不會產生C調的聲響。也就是說，平常在Funk聽到的那種混濁氛圍，就是Mixolydian調式的聲響。

圖40 彈奏高四度的大調音階

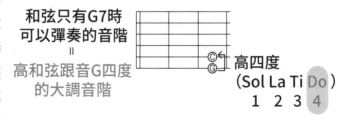

和弦只有G7時可以彈奏的音階
＝
高和弦跟音G四度的大調音階

高四度
(Sol La Ti Do)
1　2　3　4

另外，目前在標記調式時，並沒有什麼明確的調號可以使用。舉例來說，當想標記G Mixolydian調式時，會以Key=G來標示，並標上F音為臨時記號。由於這樣較難辨認，故本書在講解時是採用與原Key相同的調號，以Key=C來標示G Mixolydian調式。

實際用在 R&B 上的 *Lick* 16

Ex-97 帥氣的切入點！Cornell Dupree慣用的Mixolydian過門

示範音檔 Track①-98

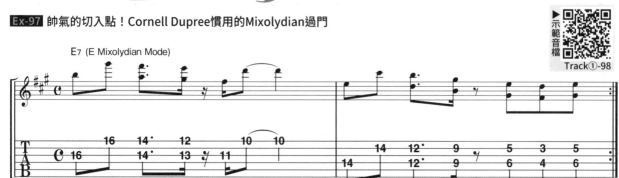

▲R&B的過門樂句多以三度音程為主，但Cornell Dupree愛用的卻是六度音程。先來細細感受 Cornell Dupree風格的過門吧！彈奏的音就是先前反覆練習過的A大調音階六度音程。

Ex-98 歸結於D7(9)

示範音檔 Track①-99

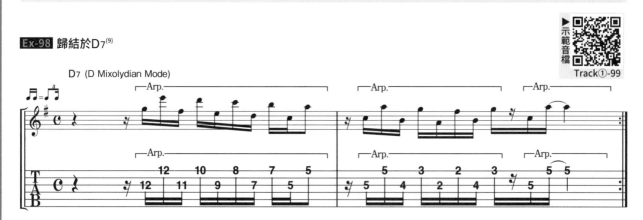

▲和弦為D7，故以G大調音階（＝D Mixolydian音階）來編寫樂句。D7(9)是在Funk相 當常見的屬和弦。這邊的練習重點為，各小節最後一個音都與D7(9)的指型重合。吉他手 在彈奏這樣的句子時，要將9th音放在心上。

Ex-99 分散彈奏的六度音程Lick

示範音檔 Track②-01

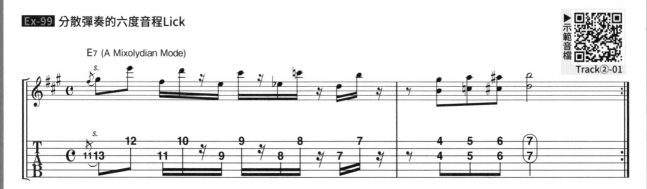

▲音型近似Ex-97的Dupree風Lick，但這邊前半部彈奏的是單音樂句，而不是雙音奏法。第一 小節第三拍與第二小節利用半音階的手法平移六度音程，增添一些和弦外音感。

Ex-100 Funky與否就看附點八分音符

Track②-02

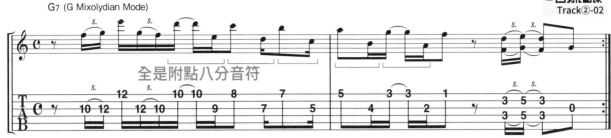

G7 (G Mixolydian Mode)

全是附點八分音符

▲幾乎都由附點八分音符所組成的Lick。以1拍為4個十六分音符的16 Beat節奏為基礎，反覆利用附點八分音符（3個十六分音符為一音組）來製造節拍上的緊張感，做出Funky氛圍。Beat本身為「4」個音1組，但彈奏的音符卻是「3」的倍數，兩者交織錯綜在一起。這種手法也被稱為複節奏（Polyrhythm）。

⭐ 四度、五度音程的過門（Lick 17）

三度音程可以營造類似調性音樂的和聲感。而四度音程的獨特聲響，則是用來表現飄浮感、民族感、東洋感等氛圍，五度音程則是有著2個音聽起來像1個音的厚重感。使用雙音奏法時，2個音比起共鳴，更像是相互補強的關係。

雖然四度、五度音程在R&B的用例並不多，但兩者也能形成一種獨特的過門，至少要對相關樂理與Lick有些認識。

四度音程

過門彈奏的四度音程基本上都落在第一、二弦（圖41）。指型簡單只有1種，但用音方面需要留意。

圖42標示的是，從C大調音階位於第二弦的C音開始算起，於各個音加入高四度的音程。除了△、╳和□以外，其餘都是C大調五聲音階，富有東洋感的聲響。在此基礎上，加入□處標示的M7th音（Ti）就能營造出時尚感，讓人有微風輕拂的感受，削弱東洋氛圍。在選擇用音時記得也將這樣的變化考慮進去。要彈奏4th音（Fa）的四度音程時，由於第一弦會變成是不在原用音階內的♭7th音，故想使用M7th（Ti）音的話，該處指型音會變成以三度音程來應對。

圖41 第一、二弦的四度音程　　圖42 C大調音階的四度音程

● C大調五聲音階　　　　　╳ 不能彈 4th（Fa）的四度音程
　　　　　　　　　　　　　　（因為會出現 B♭音）
△ 彰顯時尚感、調性感
　　　　　　　　　　　　　□ 是要以 △7th（Ti）音為最高音的話
　　　　　　　　　　　　　　指型結構音會變成是 Sol Ti 三度音程

五度音程

五度與四度音程相同，常見的演奏方式也是第一、二弦的雙音奏法（圖43、圖44）。

五度音程並沒有特別的色彩，聲響直白聽起來近似單音。也因為這樣，五度音程可以讓旋律線變得更加明確。

圖43 第一、二弦的五度音程

圖44 C大調音階的五度音程

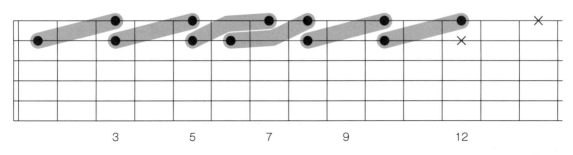

×不能彈 7th（Ti）的五度音程（因為會出現 F$^\sharp$音）

實際用在 R&B 上的 Lick ⑰

Ex-101 僅使用大調五聲音階的四度音程樂句

▶ 示範音檔
Track②-03

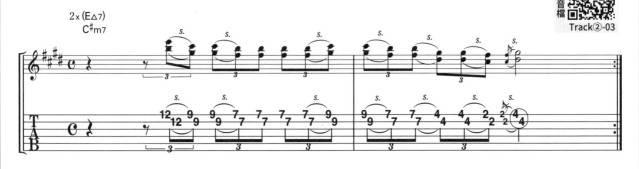

▲四度音程過門的標準範例。這邊由於想強調第一弦的聲響，故右手都使用向上撥弦（Up Picking）。

Ex-102 走四度音程下降一個八度的過門

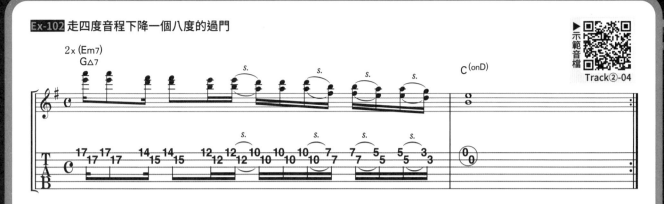

▲以9th為最高音開始彈奏四度音程，中間為了使用M7th音轉到三度音程。後面再以四度音程順著G大調五聲音階下行。

Ex-103 活用M7th音的五度音程樂句

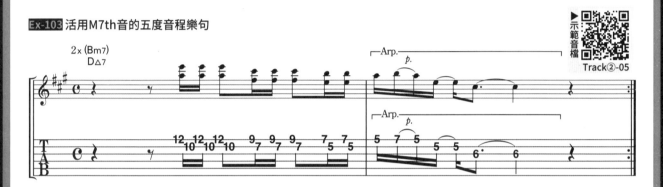

▲第一小節雙音的低音變化為［5th→3rd→9th］，以吉他手的思維而言雖然是貼著和弦在彈奏樂句，但加上五度音程後，最高音的走向就是包含延伸音的［9th→M7th→6th］，這種於意外之處出現特別用音的狀況也相當有意思。

Ex-104 從五度音程歸結到和弦內音的過門

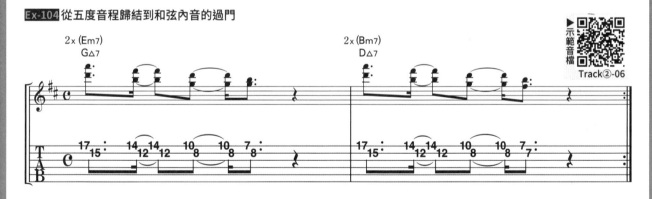

▲五度音程Lick基本上只是順著音階多加一個聲部，彈奏時不太需要顧慮當下和弦為何。第一、二小節幾乎為相同的樂句，但最後的音改成和弦指型的一部分，於樂句終點營造和弦感。

想認識R&B吉他就不可不聽！

《Bristol's Creme》（1976年）
Johnny Bristol

▲能夠同時聆賞David T. Walker的過門與Ray Parker Jr.的切分奏法的抒情R&B作品。

《Live At Fillmore West》（1971年）
King Curtis

▲想認識Cornell Dupree的演奏風格非這張專輯莫屬。最精彩的就是《Memphis Soul Stew》當中的Funky六度樂句！

《Marvin Gaye Live!》（1974年）
Marvin Gaye

▲好似親臨現場的演唱會作品。Ed Greene（ds）、James JamerSoln（b）、David T. Walker（g）、Ray Parker Jr.（g）等演出成員也都是傳奇人物。

《Baltimore》（1978年）
Nina Simore

▲Nina Simore充滿藍調色彩的優秀作品。Eric Gale（g）的吉他演奏叫人眼睛一亮。

《Voodoo》（2000年）
D'Angelo

▲定義2000年後的R&B的最重要作品。緊促的聲響、強勁的低音、強烈的後拍律動、充滿爵士韻味的和聲等等，濃縮了現代R&B的一切精華。

《The Dock Of the Bay》（1968年）
Otis Redding

▲Otis Redding逝世後發行的合輯。聽得到吉他手Steve Cropper用Telecaster演奏時而輕柔，時而硬脆的樂音。

R&B雨軒，和弦構策篇

第2章

 伴奏的基本模式（R&B的琶音）

不論什麼時代，琶音都是R&B的基本伴奏手法。
藉此章掌握R&B琶音的彈奏要點吧！

 在琶音當中加入最低音的移動（Lick 18）

在R&B當中雖然也有不加裝飾的單純琶音，但只要加入低音（Bass Line），就能增加琶音的深度，讓聽者印象深刻。

用來裝飾根音的低音移動手法就圖45所示，有2種。沒必要把圖上4個裝飾音都用上，只要想著建構旋律或是Bass Line，自由去做排列組合即可（譜例16）。

圖45 用於裝飾根音的低音位置

根音位於第五弦　　　　　　　　　　　根音位於第四弦

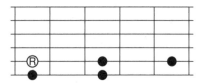
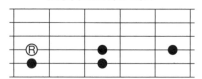

 裝飾D音的變化型（以第四弦根音為例）

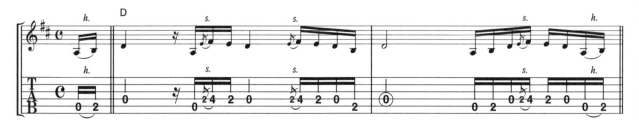

實際用在 R&B 上的 Lick 18

Ex-105 以低音的移動裝飾單純的琶音樂句

Track②-07

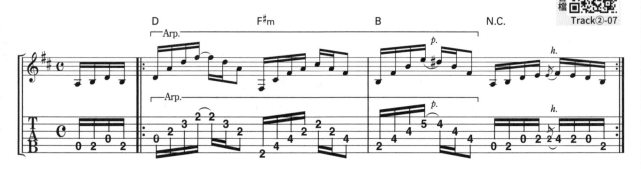

▲常用在R&B抒情曲的琶音範例。右手彈奏和弦部分時將撥弦力道放輕，奏出柔和的聲響；彈奏低音部分則可加強力道做出不一樣的動態，讓樂句更加明顯。

 ## 在指型①加入類似過門的琶音（Lick 19）

以食指封閉按壓第二～四弦的指型①，可以在不改變彈奏把位的狀況下加入類似過門的樂句，也是在彈奏「點綴和弦」（P.90）時最常用的重要指型。只是想簡單做些裝飾的話，**圖46**所示的模式已經夠用了。在此基礎上，以捶勾弦、滑音、雙音奏法等技巧來襯托琶音樂句（**譜例17**）。不管是大小和弦還是屬和弦，都能使用這手法。

圖46 在指型①上加入類似過門樂句的彈奏位置

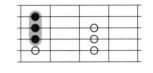

以根音在第五弦的A和弦為例

A、A△7系
A7系 ｜ 皆可使用
F♯m7系

譜例17 指型①的裝飾變化型

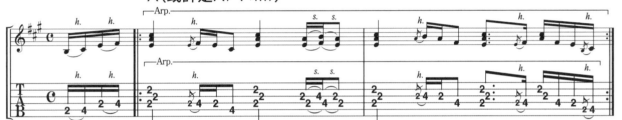

A（或許是A7、F♯m7）

實際用在 R&B 上的 Lick 19

Track②-08

Ex-106 單音與琶音共存的R&B和弦構策

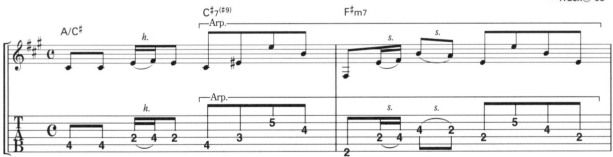

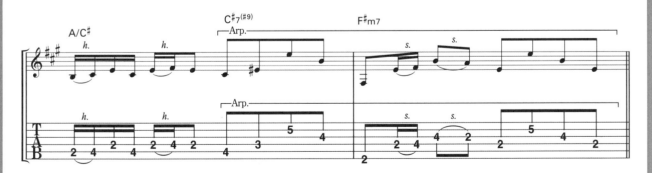

▲以琶音的基本伴奏為基礎，在可使用指型①彈奏的A與F♯m7當中，加入類似過門的裝飾手法。彈奏時也能自由加入不同的技法來強調裝飾的部分。

第2章 R&B骨幹，和弦構策篇

⭐ 在最高音加入「顫音」技巧（Lick 20）

這種利用捶勾弦，在最高音加入「顫音」音效的琶音是R&B的經典手法。其中最常見的就是圖47所示的模式。若將指型①視為大和弦，這就是加了sus4音的「顫音」手法。如果將其用在下屬和弦就會變成和弦外音，一般會多加避免（※）。同理，若是在指型③的A上由於此音將是M7th音，故也不能用在IIIm7和屬和弦上。

在譜例18發揮「顫音」功能的三連音捶勾弦要放輕力道，才更有R&B感。彈奏R&B時，注重的是那種「搖曳、不安定的感覺」，如果將捶勾弦彈得太整齊劃一，反而會破壞氣氛。

圖47 用來呈現「顫音」音效的常見位置

指型①

只可用於主、屬和弦
（不可用於下屬和弦）

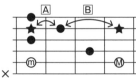

指型③

Ⓐ的動作不可用於
IIIm7與屬和弦

（※）將指型①用在下屬和弦時，★的位置對於曲子的調性而言是♭7th藍調音，如果想營造藍調或是Funky感即可使用。

譜例18 彈出R&B感的「顫音」

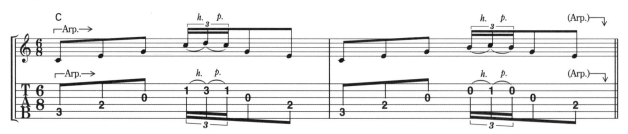

實際用在 R&B 上的 Lick ㉕

Ex-107 為單純的琶音增添韻味

Track②-09

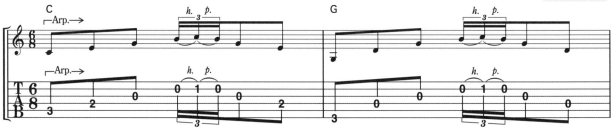

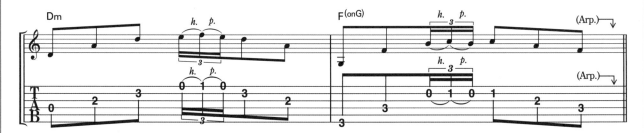

▲在彈奏抒情曲時，如何放輕右手力道，做出柔和撥弦是關鍵。曲速若較快，力道稍微強一點也沒問題。第四小節為應用指型②的模式，是僅在彈奏低把位開放把位F和弦才能有的「顫音」。

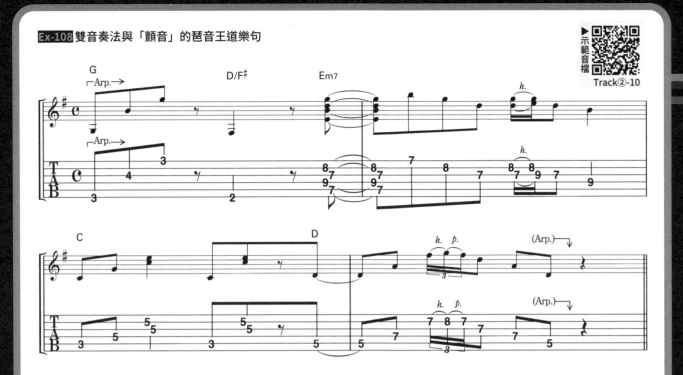

Ex-108 雙音奏法與「顫音」的琶音王道樂句

Track②-10

▲這是在現今流行樂中也相當常見的琶音手法，以基本的和弦指型銜接進行，同時利用雙音與「顫音」加入變化的模式。

Ex-109 利用六度音程做半音漸進的動人Lick

Track②-11

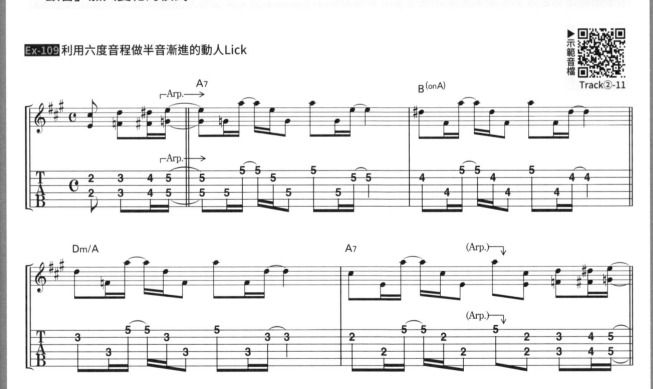

▲這與前面彈奏過門時一樣，由於六度音程的聲響不會破壞曲調氛圍，非常適合用來彈奏有旋律感的伴奏。

⭐ 在琶音演奏當中加入單音（Lick 21）

在抒情曲等想要柔和氣氛時，幾乎都會使用有持續音的琶音手法，但在想強調節奏時，只有琶音會略顯不足。這時，［琶音＋單音］的Lick就能派上用場。

在第六弦根音的屬和弦與小和弦中，用小調五聲音階內的4個音來編寫單音樂句，這樣不僅能做出持續音與單音的對比，同時也能強調曲子的節奏（圖48）。再加入十六分音符或是切分（Syncopation）的話，就能讓樂句更有節奏感。

圖48 小調五聲音階內的4個音

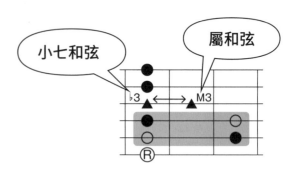

實際用在 R&B 上的 Lick 21

Ex-110 透過琶音與單音的對比來強調節奏

▶示範音檔
Track②-12

▲在彈奏八分音符琶音的同時，加入藉捶弦與切分手法呈現節奏變化的單音樂句。譜上所示的4個小調五聲音階的音，不管樂句是上行還是下行，都能以各式各樣的形式應用，可以試著從此Lick再多去思考一些變化型。在彈奏各和弦時，都是維持食指封閉按壓第一～六弦的屬和弦指型，再去彈奏單音的。

2 以單音來連結和弦

介紹和弦與相對旋律（Counter Melody）共存的R&B風格。

★ 在和弦架構當中的相對旋律（Lick 22）

 實際用在 **R&B** 上的 **Lick 22**

Ex-111 在和弦與和弦之間夾入樂句

Track②-13

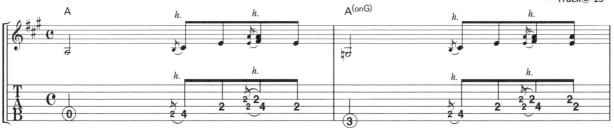

▲此練習與圖46（參閱P.67）相同，是透過A大調五聲音階三～五弦的樂句來銜接各和弦。雖然構思與技巧本身都不難，但能確實地做出R&B的韻味。

Ex-112 利用m3rd音加入藍調感

Track②-14

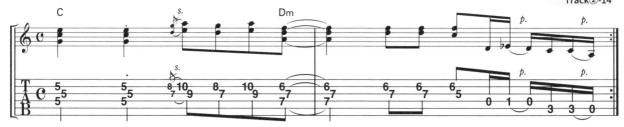

▲在大調當中彈m3rd音即能做出藍調感，而且想當然耳，R&B是藍調衍生出來的音樂，在彈奏手法上有相當多的共通點。第二小節後半的E♭即為m3rd音，將其換成E♮的話，就會變成明亮的伴奏。

示範音檔

Track②-15

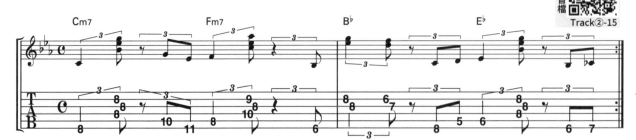

▲在彈奏單音時，能以根音為終點，利用音階音奏出各式各樣的旋律。其中這個以半音階銜接音階音的手法，能讓伴奏的樂句更具個性。

Ex-114 使用單音建構的和弦構策

示範音檔

Track②-16

▲滿載半音階手法，聽起來好似懷舊電臺音樂的和弦構策。由於聲響的衝擊過大在現代較為少見，但在經典的老R&B當中為具有代表性的Lick。

Ex-115 由單音、m3rd音、六度音程組成的多彩和弦構策

示範音檔

Track②-17

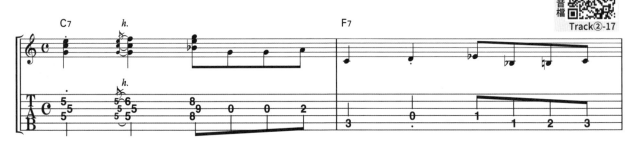

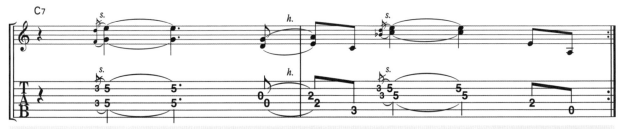

▲將前面介紹的Lick濃縮在四小節裡，富有多種變化的和弦構策。第一小節的單音彈的是C大調音階，第二小節則是C小調五聲音階。利用大調、小調混和的手法營造黑人音樂的氛圍。第三小節的六度音程，右手要以撥片與中指去撥弦。

雙音奏法的和弦構策

刻意不做出明確的和弦聲響，好強調樂句的旋律或是緊張感的手法。
這已漸漸成為彈奏現代R&B吉他的主流風格。

 以多種和弦指型來編寫樂句（Lick 23）

在構思和弦構策時，只要能跳脫和弦名稱的框架，看清楚和弦本質的話，就能大幅拓展用音的範圍。第一個步驟，先判斷和弦為主和弦、下屬和弦還是屬和弦，接著與各式各樣的延伸音（Tension Notes）做搭配，去想像延伸和弦（Extended Chords）的聲響。比方說在G調中，下屬和弦C△7的延伸音為9th、♯11th、13th音，故只要想像C△7$^{(9)}$、C△7$^{(♯11)}$、C6$^{(9)}$等和弦，取其中一部分來編寫樂句即可（**圖49**）。

圖49 延伸音與其搭配所組成的延伸和弦

G調的C△7（Ⅳ）

| 延伸音 | 9th、♯11th、13th（6th） |

搭配延伸音可組成的和弦

如C△7$^{(9)}$、C△7$^{(♯11)}$、C6$^{(9)}$等等

除此之外，如果想將這手法有效活用在R&B的和弦構策上，那也能利用Upper Structure Triad的知識。這部分的樂理，在拙著《顛覆演奏吉他的常識！99%的人都不曉得「音階真正的練習＆活用法」》當中有詳加解說，是利用和弦內音（Chord Tone）與延伸音的組合找出三和弦（Triad）來編曲的手法（**圖50**）。透過這種辦法，就能將在前面過門所學的許多Lick應用在和弦構策裡。

圖50 Upper Structure Triad的思維

| Upper Structure Triad |
| G調的C△ |
| （G調的順階和弦） |
| G Am Bm C D Em F♯m$^{(♭5)}$ |
| C（根音） |

G/C	= C△7$^{(9)}$
Am/C	= C6
Bm/C	= C△7$^{(♯11}_{9})$
D/C	= C6$^{(♯11}_{9})$
Em/C	= C△7
F♯m$^{(♭5)}$/C	= Cadd♯11$^{(13)}$

只要彈奏分子（三和弦），就能輕鬆導出延伸音

Ex-116 利用和弦指型內的雙音來構思和弦構策1

Track②-18

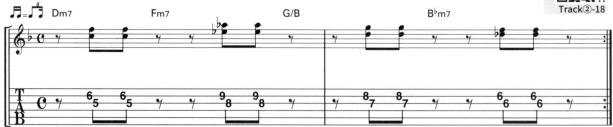

▲這雖然是只彈奏各和弦第二、三弦的單純手法，但在現代的R&B而言，反而更偏好這種，音符與音符之間有空隙（休止符）的和弦構策。由於每個小節都在轉調的關係，和弦進行本身就帶有強烈的緊張感。以這種例子而言，吉他就沒必要去彈奏延伸音，著重在和弦進行的聲響會更恰當。

Ex-117 利用和弦指型內的雙音來構思和弦構策2

Track②-19

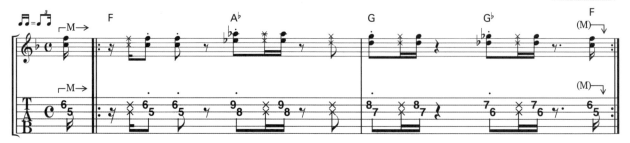

▲這也是跟Ex-116為同樣概念的和弦構策。和弦進行也一樣有發生轉調，可說是現代R&B的特徵之一。此練習雖然是參考D'Angelo的樂曲所寫的，但這種極端的反拍也是相當現代的手法。用朝後方錯開三十二分音符的感覺去彈奏，才能做出「這種氛圍」。

Ex-118 利用Upper Structure Triad來構思和弦構策

Track②-20

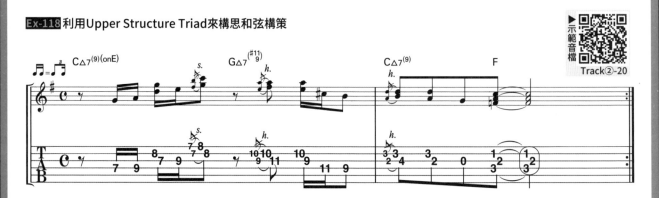

▲現代R&B的典型和弦構策。在第一小節的C△7$^{(9)}$（下屬和弦）中，利用U.S.T.的思維彈奏G三和聲與C三和聲。由於第三拍轉為D調的關係，下屬和弦變為G△7。這邊透過U.S.T.將其視為A$^{(onG)}$，彈奏A三和聲的雙音奏法。第二小節的C△7$^{(9)}$則視為C6$^{(9)}$，或是D$^{(onC)}$彈奏雙音奏法。假設今天，譜面的和弦名稱只有寫 [C—G—C—F]，就能像這樣透過U.S.T.做出延伸和弦的緊張感，這也能說是現代R&B的必要技法。

以過門的知識來理解和弦架構（Lick 24）

實際用在 R&B 上的 Licks 24

示範音檔 Track②-21

Ex-119 ［刷響和弦＋過門］

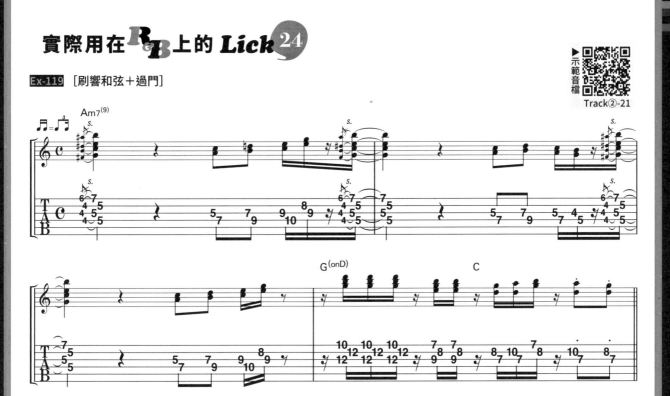

▲第一～三小節為銜接指型①與②的過門樂句（參閱P.28的圖17）。在第一拍刷響和弦，之後以過門接到下小節的手法。第四小節後半為指型③的過門。

示範音檔 Track②-22

Ex-120 透過滑音、捶弦銜接和弦指型的手法

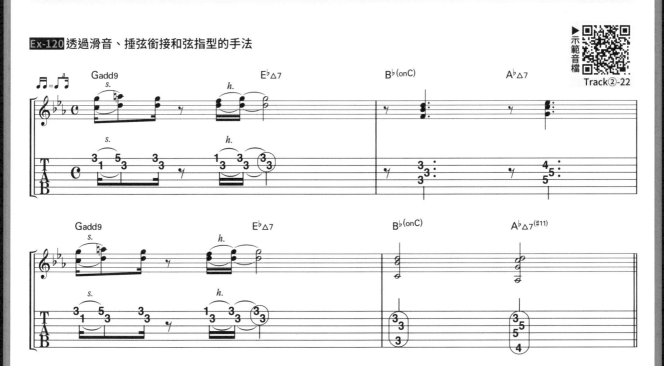

▲第一、三小節的內容，只是以和弦指型為終點，中間用滑音與捶弦技巧來裝飾樂句而已。練習的重點在於，要刻意強調最高音去做出旋律，不管和弦名稱是G還是G△7，都能活用過門學到的知識將9th音設為最高音的終點。腦中只想著要跟和弦跑的話，是構思不出這種樂句的。

Ex-121 以雙音奏法追著和弦內音做移動

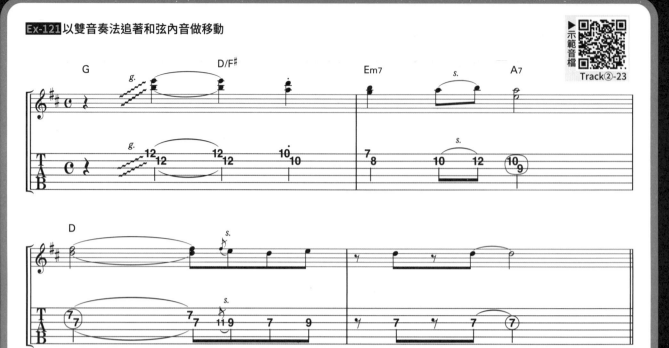

▲重溫一下第一小節在G和弦使用6th當最高音的發想。這是前面介紹指型①時最重要的雙音奏法。至於其他地方，就只是用雙音奏法在彈奏各和弦指型的一部分而已。像第三小節那樣加入單音過門的話，就能同時表現和弦感又做出過門。

Ex-122 只用第二、三弦來表達和弦

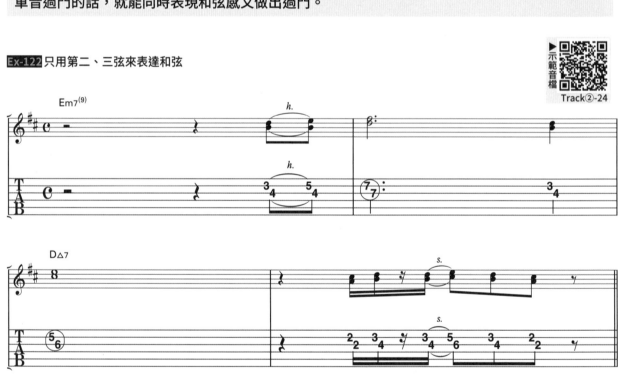

▲第一、二小節的Em7(9)可視為G△7/E，故此和弦構策就跟想像G△7在彈過門是相同的。後接的D△7以9th音來當最高音。請恕筆者一提再提，沒必要遵照譜上所寫的和弦名稱，做好準備隨時都能彈奏音階內的延伸音才是重點。第四小節為銜接指型⑥與④A類（參閱P.29）的雙音奏法樂句。

Ex-123 雙音奏法與琶音所組成的多彩和弦構策

Track②-25

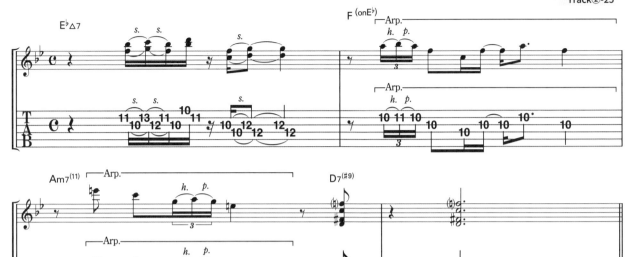

▲第一小節為指型⑤的過門Lick。第二小節標記的是，用於下屬和弦的延伸和弦簡寫，正式該寫成E♭△7(♯11)。這邊就跟前面練習過的內容一樣，視為F和弦來彈奏即可。琶音也很單純，只是多加了sus4而已。第三小節的Am7(11)為指型②的過門。

Ex-124 只用和弦指型周遭的音來編寫樂句

Track②-26

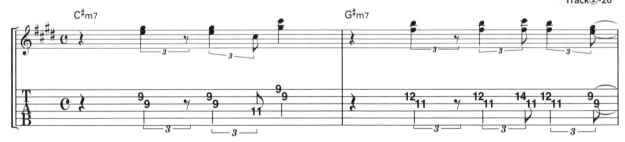

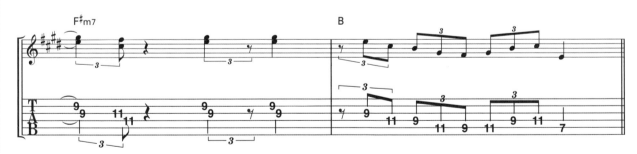

▲第一小節只是拆解C♯m的指型彈奏而已，像這樣改變彈奏音域就能做出和聲變化。第二小節為利用［和弦指型＋小指］範圍內的延伸音，做出類似過門樂句的手法。第三小節F♯m7的樂句重點為以9th音為最高音。最後則是C♯小調五聲音階組成的單音樂句。

Ex-125 雙音奏法的和弦構策

示範音檔
Track②-27

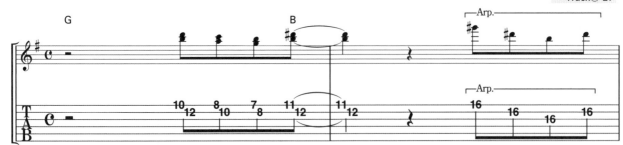

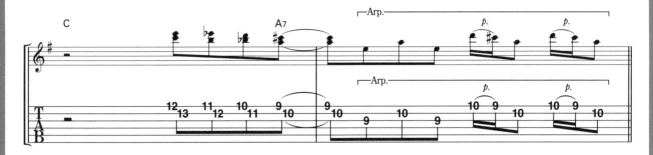

▲模仿名曲，做出類似過門樂句的和弦構策。各和弦都是從第一、二弦的和弦內音起頭，以上行或是下行的方式，圓滑地銜接到下個和弦。第三小節的半音下行也是練習重點。

Ex-126 將和弦進行納入考量的用音

示範音檔
Track②-28

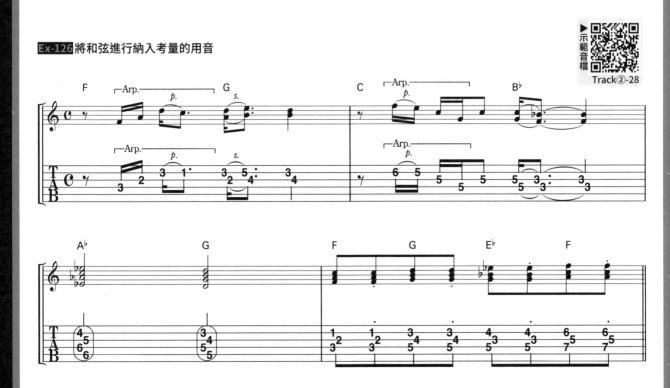

▲第一小節F指型的第三弦第2格，對後面的G和弦而言為9th音。活用這種手法，就能找到包含延伸音的雙音樂句。第二小節則是配合和弦進行，平行移動第三、四弦的雙音奏法而已。

Cornell Dupree的樂句（Lick 25）

Cornell Dupree的演奏特徵為，活用六度音程與和弦構策所譜出的大量雙音奏法。這邊就來介紹2種他的拿手Lick，請通通記下來吧！

Lick 1　指型②的六度音程

Dupree很愛彈奏第三、五弦的六度音程（圖51）。從指型②發展出來的這個手法可用於小和弦、屬和弦，在很多曲子都能聽到這Lick。將其練熟，變成手指的習慣性動作吧！

Lick 2　在屬和弦的雙音奏法

Dupree在遇到屬和弦＋9th音時，很常像這樣彈奏第三、四弦的雙音（圖52）。此手法不僅能用於較為Funky的曲子，也能用於抒情曲。把這也變成手指的習慣性動作吧！

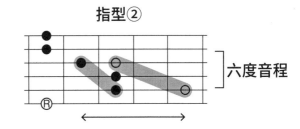
圖51 Dupree愛用的六度音程

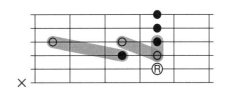
圖52 Dupree愛用的雙音奏法

實際用在R&B上的Lick 25

Ex-127 Cornell Dupree的六度音程Lick

Track②-29

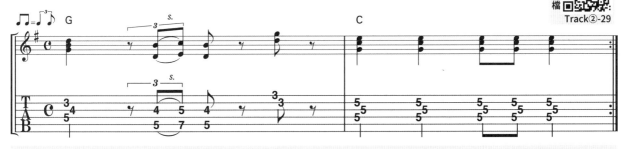

▲典型的彈奏範例。六度音程的部分為食指按壓第三弦，中指按壓第五弦，張開兩指去做滑音。

Ex-128 Cornell Dupree的屬和弦Lick

Track②-30

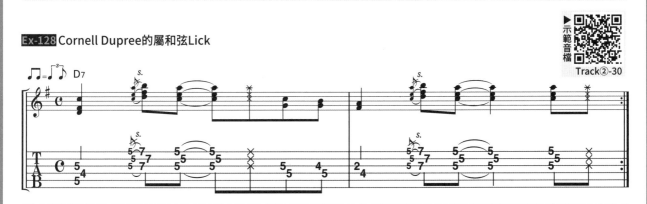

▲由於彈奏音域比和弦的和聲部分還低的關係，樂句本身較不顯眼，但非常適合用來彈奏衝接和弦的雙音奏法。不論是上行還是下行，都能有帥氣的聲響。

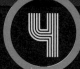

4 和弦與過門並存的演奏風格

奏響和弦同時也有過門樂句的演奏風格。
領會R&B這種深奧的和弦構策手法吧！這邊全都能以過門的知識來演奏。

★ 以過門的知識來學習彈奏〔和弦＋過門〕（Lick 26）

實際用在 R&B 上的 Lick 26

Ex-129 透過U.S.T.昇華的延伸和弦感

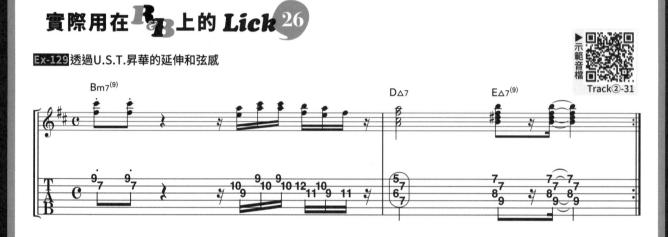

Track②-31

▲這裡的樂句重點在於，第一小節後半Bm7⁽⁹⁾彈奏的是A三和聲的過門。本身是從Bm的順階和弦A7拉過來的，如此造就了Bm7⁽⁹,¹¹⁾的聲響，讓延伸和弦感變得更加精緻。

Ex-130 加入行如流水的低音移動

Track②-32

▲第一小節的刷弦並沒有要如譜面所示去彈奏，第一拍的重音要放在低音弦，第二拍則是把重音放在高音弦。第三～四拍為P.26講解過的指型①Lick。用這段樂句能一口氣營造出R&B的氛圍。

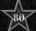

Ex-131 以右手悶音彈奏和弦襯出過門樂句

▶示範音檔
Track②-33

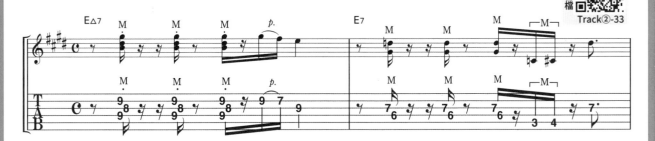

▲第二小節後半的單音為［Do→Do#→Re］的半音階，練習時要將這種差一個八度的手法記熟。這點子雖然單純，但造成的聽感相當震撼。第三小節第四拍能以向上撥弦的方式讓第一弦的音更加明顯，過門也會更有魅力。

Ex-132 用於現代R&B也沒問題的指彈和弦構策

▶示範音檔
Track②-34

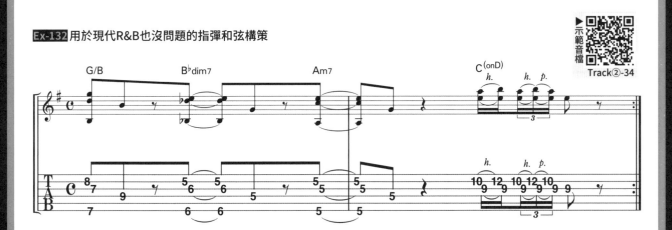

▲在2020年代的R&B也能照用的主流和弦構策。第二小節後半的C(onD)只要彈奏對應C和弦的過門即可。也能多試試指型②的Lick。

Ex-133 運用指型①常見Lick的和弦構策1

Track②-35

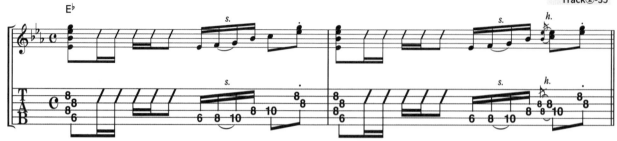

▲和弦構策注重的是伴奏，自然也會碰上不希望吉他過於張揚的情況。這時候採用低音弦的過門就是個好選擇。各小節的後半，全是已經練過的常見Lick，這些都是用指型①就能彈出來的優秀音型。

Ex-134 運用指型①常見Lick的和弦構策2

Track②-36

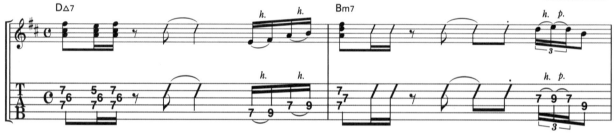

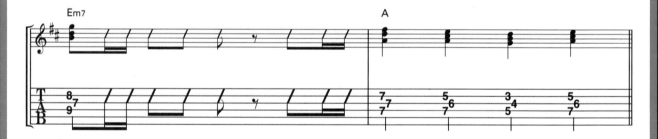

▲這個和弦構策，是在彈奏和弦伴奏時，希望不用大範圍移動把位也能彈奏過門的產物。結果就如譜上所示，塞滿了指型①的常見Lick。第一小節採用十六分音符，第二小節則為三連音，也是以節奏變化來裝飾樂句的好例子。

Ex-135 長音符與經典過門的搭配

Track②-37

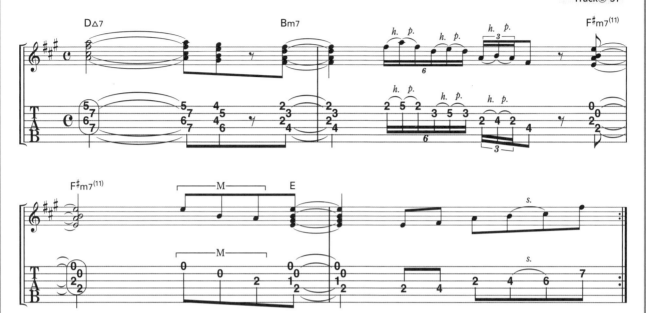

▲方便好用的和弦構策之一。以長音奏響和弦後，在中間插入過門的演奏手法。第二小節為 David T. Walker拿手的高速捶勾弦，流傳至今已是每位吉他手都會的樂句了。第四小節為A大調五聲音階的上行樂句。

Ex-136 以滑音裝飾和弦的一部分

Track②-38

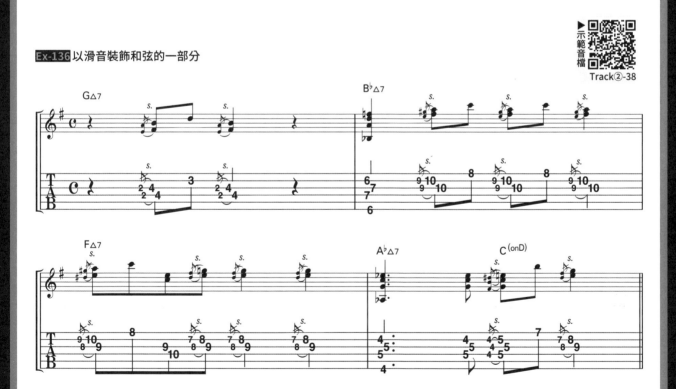

▲乍看之下很複雜，但其實只是從低半音的地方，以滑音手法去裝飾和弦指型內的雙音而已。這邊樂句由於不是切分節奏，用彈奏單音的感覺去輕輕撥弦即可。

⭐ 主和弦、下屬和弦的裝飾和聲（Lick 27）

這邊要介紹的是，能在主和弦與下屬和弦的指型①使用的和聲Lick。如圖53所示，在主和弦上的話，可以直接平移第二～四弦的小三和聲。這個彈奏區塊，可以透過雙音奏法、六度音程或是琶音來做出許多變化。

如果是在下屬和弦，由於第二弦的音會跑到音階外，故只使用第三、四弦的雙音去構思樂句。在屬和弦時無法使用這Lick。

圖53 指型①能用的裝飾和聲

實際用在 R&B 上的 Lick 27

Ex-137 在單一和弦上增添變化的和弦構策

Track②-39

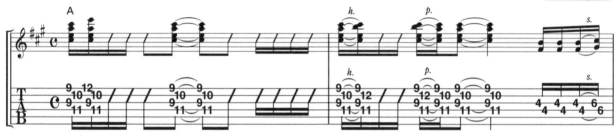

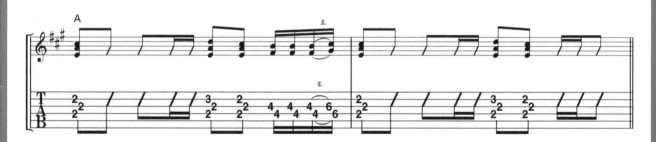

▲這是一方面想低調，一方面又想移動音符，適度做出聲音變化的和弦構策。光只是移動最高音和內聲部就有不錯的效果，再加進雙音Lick的話，還能讓其更有深度。

⭐ 以小調五聲音階來組建類似Riff的和弦構策（Lick 28）

由於小調五聲音階就包含了小七和弦的組成音，在只有小和弦的狀況下也能充分呈現需要的和弦感。用在屬七和弦上的話，就是藍調了。

想將小調五聲音階運用在和弦構策時，以R&B而言多半會以雙音為主，單音樂句為輔（圖54）。由於不是在彈奏吉他Sollo，懂得適時收手也很重要。

圖54 小調五聲音階用於和弦構策的雙音位置

實際用在 R&B 上的 Lick 28

Ex-138 採用小調五聲音階的和弦構策

Track②-40

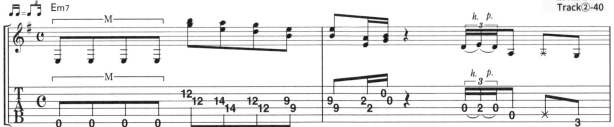

▲僅彈奏E小調五聲音階主要把位的和弦構策。這種利用開放弦彈奏根音E的手法，最常落在這個把位。由於音符的移動較多，適合放在前奏或是主歌使用。

Ex-139 為單一和弦增加節奏感的演奏方法1

Track②-41

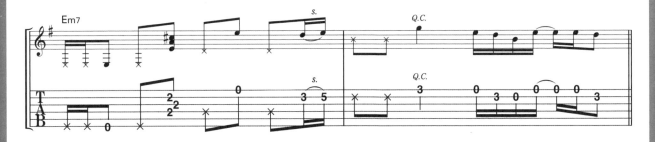

▲這邊要注目的是第一小節第一～二拍的彈奏方式。第一～三弦的和弦為了製造散落的聲響，刻意將右手力道放輕放軟，以刷弦方式去彈奏。向下撥弦時幾乎只彈到第三弦，向上撥弦時則是只彈到第一弦。如此就能在單一和弦上做出音好像在移動的隨機感，營造出R&B的韻味。

Ex-140 為單一和弦增加節奏感的演奏方法2

Track②-42

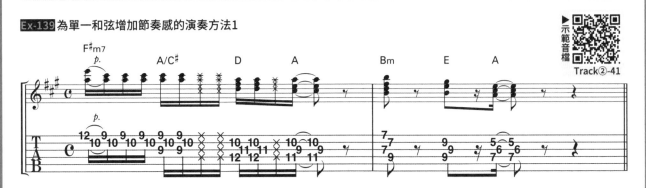

▲此練習跟Ex-139一樣，要以比較隨興的方式彈奏。第一小節單音、雙音的部分別彈得粒粒分明，要以一次刷第一～三弦的感覺去彈奏，然後再隨譜上標示的那樣去強調該音符即可。這種隨興的刷弦手法，其實是韻律感與黑人音樂氛圍的來源之一。

六度音程的和弦構策

不只是過門，和弦構策也是六度音程大顯身手的地方。
學會帥氣的R&B Lick，應用在樂句裡吧！

⭐ 用在和弦指型當中的六度音程樂句（Lick 29）

雖然前面介紹過門時已經講解過了，這邊還是來複習一下對應和弦的六度音程指型。圖55是在和弦指型內完結的六度音程指型。△7系指的是，大三和弦、△7⁽⁹⁾、add9等等，所有可能會在主和弦與下屬和弦出現的大和弦。

屬和弦的指型基本上也一樣，但這邊為了好辨認所以分開標示。

順帶一提，圖中的「→」標記的是多用來加入全音或是半音滑音的位格。

圖55 對應各和弦指型的六度音程指型圖

用於△7系、m7系的六度音程

指型①與④　　　指型②　　　指型③與⑥

用於屬和弦系的六度音程

 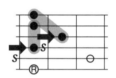

實際用在 R&B 上的 Lick 29

示範音檔
Track②-43

Ex-141 和弦指型內的六度音程

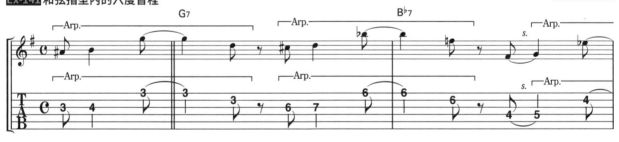

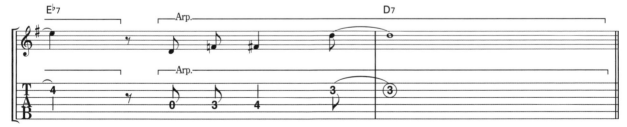

▲連續出現屬和弦時的六度音程樂句。前半樂句對應的是根音在第六弦的和弦指型，後半則是第五弦的。最後歸結於和弦指型內的樂句基本上就只有上述2種模式，拿來練習也再合適不過了。

Ex-142 六度音程的琶音樂句

Track②-44

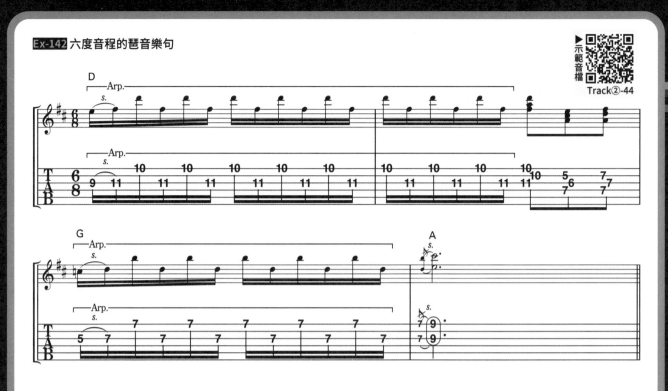

▲在比較有年代的R&B常會聽到這種只有六度音程的琶音樂句。會比遵循和弦的琶音有更明亮的感覺，適合用在柔和的和弦構策。

Ex-143 與主旋律一搭一唱的六度音程和弦構策

Track②-45

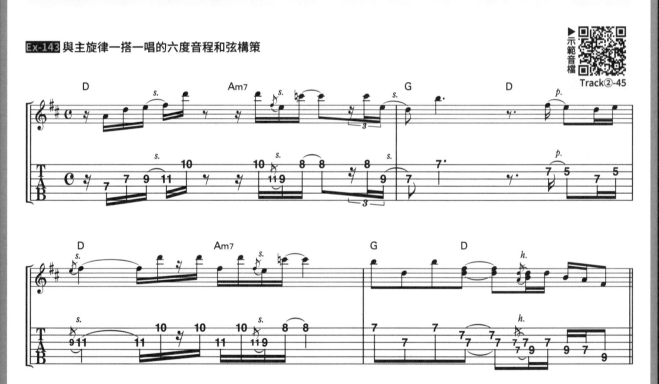

▲這邊的和弦構策雖然是六度音程的基本Lick，但彈奏的不是以伴奏為主的琶音，而是以單音做出和主旋律一搭一唱的效果。要注目的是這種換個彈法，就給人完全不同印象的特性。

Ex-144 在刷弦演奏中加入六度音程

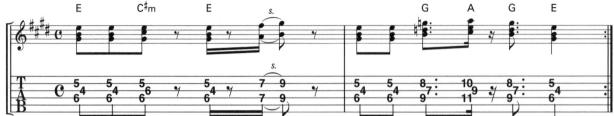

▲想避免樂句只有刷弦聽起來會單調時，利用和弦指型內的六度音程來增添變化的手法。這邊不是採用捶勾弦來更動細小的音，彈奏的感覺比較像是清爽的醬油味湯頭。

☆ 藉音階內的六度音程來完成的和弦構策（Lick 30）

在琴頸上移動彈奏把位，按音階銜接六度音程的Lick。為已在P.54～55練習過的內容。

實際用在 R&B 上的 Licks 30

Ex-145 相當流行的高把位演奏

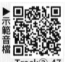

▲這邊為E調所以使用E大調音階內的六度音程。這種切分手法放在流行樂可能會彈奏八度音，但六度音程能使聲響變得更多元，樂句也比較不容易被吃掉。這跟彈奏三和聲的感覺也不一樣，在練習時務必掌握六度音程的聲響特徵。

Ex-146 用六度音程彈奏Riff

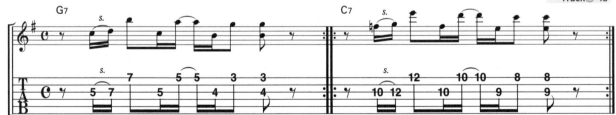

▲只要配合和弦平移相同音型的六度音程樂句，就會發揮Riff的功能。一般看到屬和弦是彈奏Mixolydian音階，但由於這邊不使用♭7th音，故樂句的發想單純是G、C大調音階而已。

Ex-147 用六度音程銜接和弦1

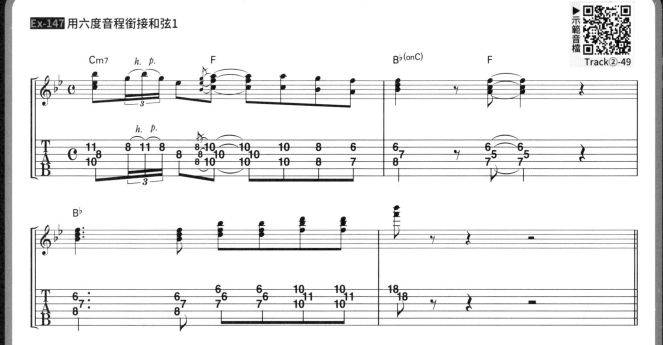

Track②-49

▲像第一小節那樣，配合和弦去變化樂句結構的話，和弦構策就會給人精緻的印象。這部分會因為曲調、節奏而有手法上的差異，熟練的Lick越多，就越能應用在和弦構策上。

Ex-148 用六度音程銜接和弦2

Track②-50

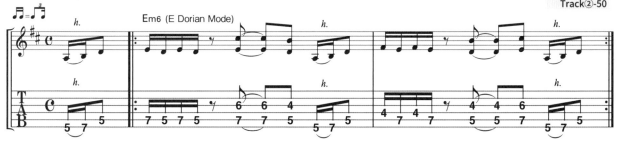

▲在根音為E的小和弦加入6th音，就會形成Dorian調式。這邊割愛不針對調式另行解說，只要記得，看到E Dorian當作D調來彈即可。這段樂句的參考曲子為2010年的作品，由此可知六度音程樂句從懷舊的R&B到Neo Soul都相當受到重用。

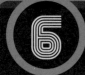

6 點綴和弦

奏響明確和弦感的同時，以捶勾弦、雙音奏法等技巧加入裝飾的彈奏手法，
筆者稱之為「點綴和弦」。一口氣將這個R&B不可或缺的表現手法融會貫通吧！

★ 指型①的點綴和弦

出現頻率高到不能再高的點綴和弦之王就是這個指型①以及右頁的指型③。先從指型①開始攻略吧！（圖56）。

以食指封閉按壓並奏響第二～四弦後，再用無名指（中指）加入裝飾。位置關係很簡單，馬上就記得起來。再來就是學會不同Lick，發揮自己的風格去做出變化，琢磨這個手法。

圖56 指型①（點綴和弦的位置）

這Lick可用於大和弦、小和弦、屬和弦上。下屬和弦由於sus4音為藍調音（♭7th音）不在音階內，一般會避開，但曲調氛圍合適的話，也能使用無妨。

指型①的點綴和弦在老R&B也相當常用，但經由R&B出身的黑人吉他手Jimi Hendrix將其帶進搖滾以後，也深化了這手法帶有的藍調、搖滾色彩。

譜例19的食指封閉多以雙音奏法來彈奏，但一開始先彈單音也無妨，首要目標是讓手指熟練這個音型。

譜例19 指型①的練習

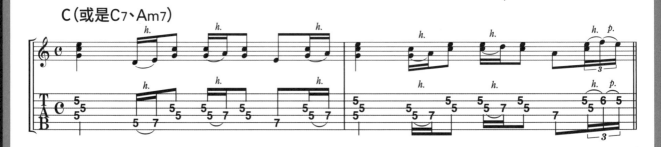

指型③的點綴和弦（Lick 31）

指型③與指型①的出現頻率差不多高，但因為過門耳熟能詳的第一、二弦捶勾弦都是指型③，故在聲響上比指型①更具有R&B色彩（圖57）。

從小和弦的根音來看，由於位於第二弦的9th音不在IIIm7與屬和弦的音階範圍內，正常雖然無法使用，但可將其用作低半音的裝飾音（譜例20）。

圖57 指型③（點綴和弦的位置）

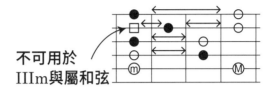

不可用於 IIIm與屬和弦

譜例20 指型③的練習

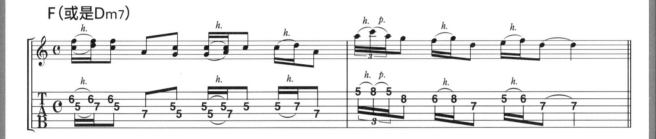

實際用在 R&B 上的 Lick 31

Ex-149 單純依舊成立的和弦構策手法

Track②-51

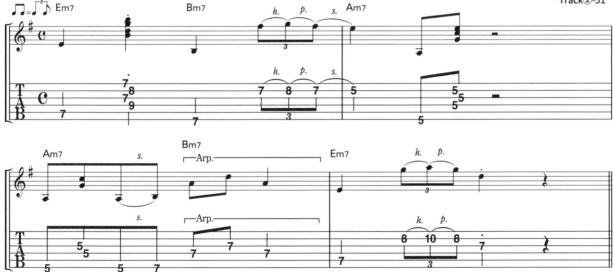

▲第一小節的構思為，在Bm7彈奏指型①的點綴和弦後，下滑接到Am7。第四小節為指型③的經典Lick。第三小節則利用琶音的手法，呈現和弦構策所需的和弦感與動態。

Ex-150 僅用一個把位漂亮呈現R&B韻味

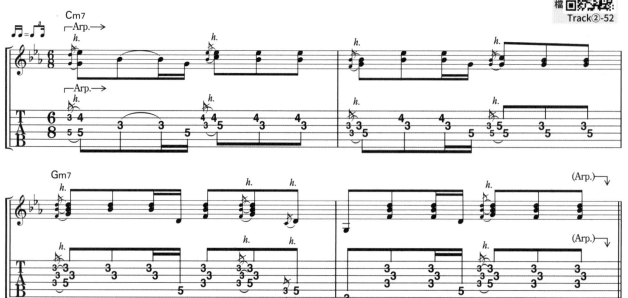

▲第一、二小節為指型③的點綴和弦，雖然加了各式各樣不同的手法，但Lick全都落在同一個把位上。這種語感就是實在又道地的R&B。第三、四小節則是分開彈奏指型①內的弦，進行點綴。

Ex-151 強力和弦（Power Chord）、雙音奏法與點綴和弦組成的多彩和弦構築

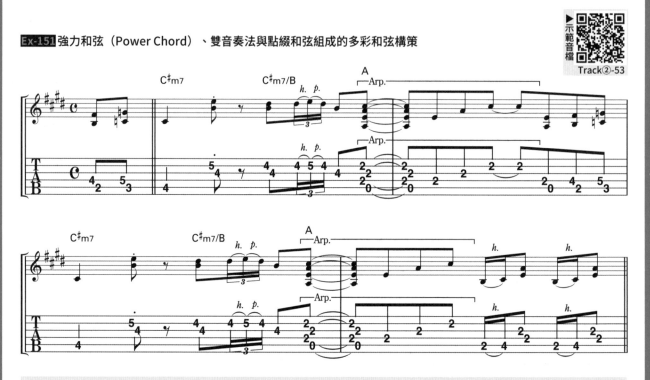

▲第二小節後半採用的是指型③的點綴和弦。對R&B吉他而言，撥弦力道的強弱為節奏表現的關鍵。樂句的結構、運指，以及重音、動態的呈現等等，都是需要靠實際聆賞R&B才能領會的。

Ex-152 經典的三連捶勾弦Lick

Track②-54

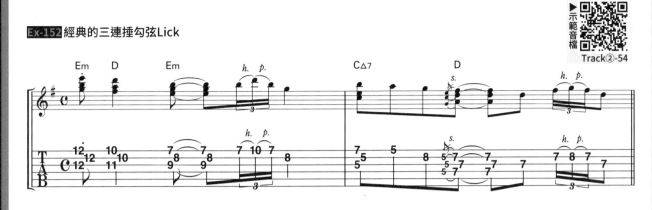

▲由琶音與點綴和弦組成的和弦構策，也可直接用於彈奏流行樂上。相信各位都很熟悉這個出現在過門、點綴和弦中的三連音捶勾弦了。其也是眾多R&B吉他手的慣用動作，請務必掌握這個經典Lick。

Ex-153 單音、雙音、刷弦手法都有的多彩和弦構策

Track②-55

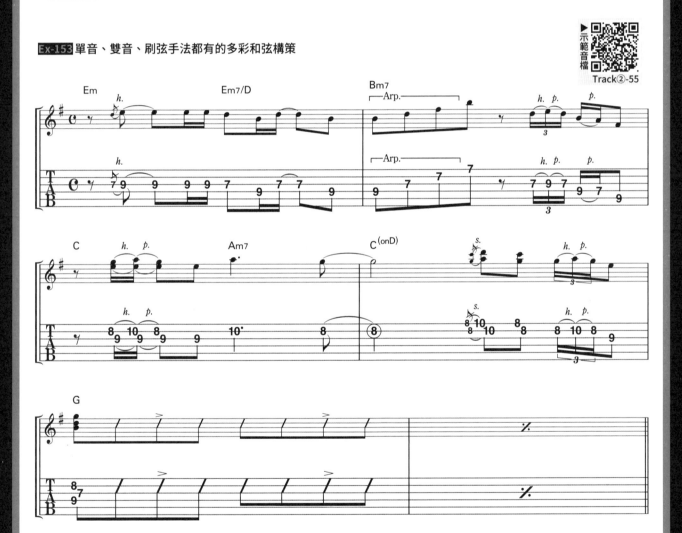

▲為了避免伴奏變得單調無味，做出類似即興氛圍的和弦構策的範例。第一小節的單音，彈的是Em7的和弦內音，第二小節為Bm7的琶音與指型①的點綴和弦，第三、四小節則為指型②的過門樂句，讓吉他在樂曲中載浮載沉，填滿旋律間的空隙。為典型的R&B吉他演奏風格。

Ex-154 就算不搶眼，也能以低音的移動做出R&B韻味

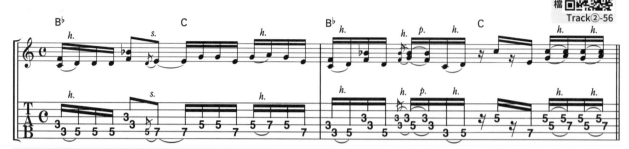

▲以指型①的低音弦為主的和弦構策。這類樂句彈得整齊劃一只會壞了氣氛，透過改變撥弦力道的強弱，讓音符的浮沉有極端差異才能做出R&B的韻味。（不靠音箱、效果器）目標是只用撥弦做出圓厚聲響，放輕力道去練習吧！

Ex-155 用來呈現音域變化與重音的點綴和弦

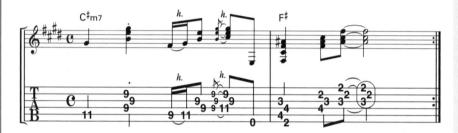

第二拍的斷奏為樂句的重音，最後銜接到低音弦的點綴和弦，營造出［明亮聲響→轉陰暗］、「銳利音色→轉柔和」的和弦構策。

Ex-156 跟著進行彈裝飾和弦的Riff

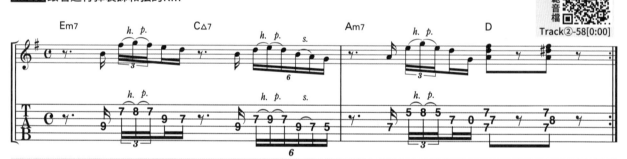

▲Em7的樂句為典型的指型③點綴和弦。隨後C△7的樂句，可以當作一種Lick來記憶，也可利用C△7＝Em/C的轉換，將整個第一小節都視為Em7的點綴和弦。後者的理解方式應該較容易發揮應用。

Ex-157 把位不變卻有豐富聲響的和弦構策

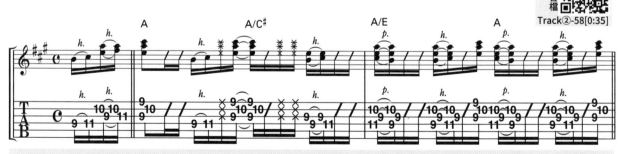

▲在指型③的同一把位內，讓點綴和弦與刷弦並存的手法。雖說是刷弦，但R&B指的不是那種需要甩動手臂的彈法，用彈單音的感覺去做最小幅度的刷弦即可。尤其是第二小節，要著重怎麼做出第三、四弦與第一、二弦的聲響差異，用鬆垮的刷弦去彈奏。

 6 點綴和弦

以過門的知識來彈奏點綴和弦組合（Lick 32）

實際用在 **R&B** 上的 **Lick 32**

Ex-158 藉點綴和弦來奏響琶音1

Track②-59

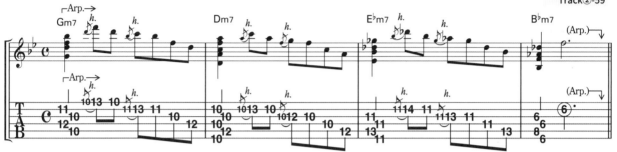

▲根據各和弦指型套入簡單的過門風樂句。這種風格與一般拉長音符的琶音不同，同時能感受到持續音與過門並存、類似Riff的效果。

Ex-159 藉點綴和弦來奏響琶音2

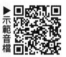

Track②-60[0:00]

▲壓著和弦指型，如琶音般分散彈奏的風格。彈奏時要注意右手不是像切分音那樣刷全部弦，只針對要出聲的弦下手，做出更貼近黑人吉他手的韻味。

Ex-160 R&B特有的大量捶勾弦和弦構策

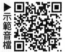

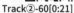

Track②-60[0:21]

▲跟過門練習的Lick如出一轍的單純手法。這邊的練習重點在於，各小節後半在彈捶勾弦時，不得使前半和弦的延音中斷。

 第**2**章 R&B骨幹，和弦構策篇

刷弦技巧

學會黑人吉他手特有的刷弦手法與音符動態，想辦法彈出有「黑」味的刷弦。

黑人吉他手彈奏的音值與刷弦速度

日本吉他手在刷弦時的右手擺幅多半很大，但黑人吉他手的刷弦擺幅卻是極端地小。他們著重的刷弦聲響不在於奏響全部的弦，而是只奏響目標弦而已（圖58）。同時，放慢刷弦速度，利用左手悶音來控制音值長短，做出短促感。首先，就從盡可能地放輕撥弦力道開始練習吧！如此一來，刷弦速度也自然會放慢，越來越貼近黑人吉他手的彈奏手法。

圖58 黑人吉他手的刷弦風格

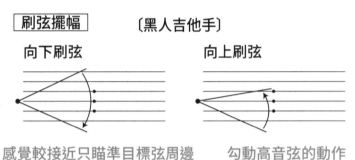

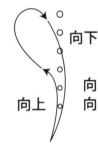

Motown風的常見刷弦手法（Lick 33）

指的是1960年代，在摩城唱片（Motown Records）發行的作品中常見的二、四拍刷弦手法，用來強調小鼓與吉他的一體節奏（圖59）。這種奏法的重點在於①不以空刷來抓節奏（圖60），②利用左手悶音讓音值短到極限（圖61）這兩點。

圖59 Motown風二、四拍刷弦

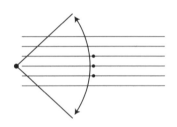

圖60 黑人吉他手的刷弦動作

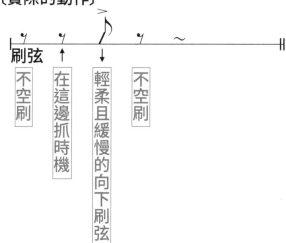

休止符部分用空刷抓節奏也沒什麼意義

〔實際的動作〕

刷弦

不空刷　在這邊抓時機　輕柔且緩慢的向下刷弦　不空刷

圖61 音值的控制

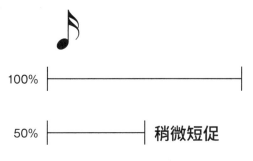

100%

50%　稍微短促

20%　將音值縮短到極限
→最棒的短促感！

以左手呈現短促感
（跟右手的刷弦速度無關）

實際用在 R&B 上的 Lick 33

Ex-161 將音值縮短到極限的刷弦

▶示範音檔

Track②-61[0:00]

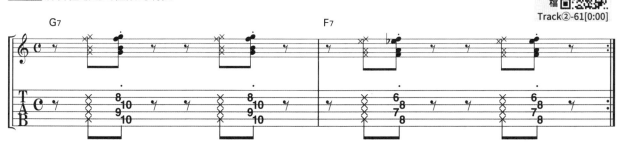

▲典型的Motown風刷弦手法。將音值縮短到勉強能辨認弦音就好。

Ex-162 緩慢的刷弦 & 短促的音值

▶示範音檔

Track②-61[0:32]

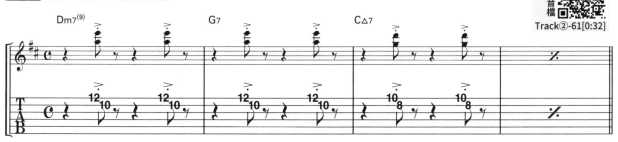

▲除了輕快的曲子外，抒情曲也是刷二、四拍。1960年代的Motown作品有九成的吉他伴奏大概都是如此。此Lick一方面放慢刷弦速度強調弦各自的聲響；另一方面用左手將音切得短而急促，練習時也請以這為目標。相信讀者一定能掌握「黑人音樂」的彈奏韻味。

⭐ 輕柔的刷弦手法（Lick 34）

　　除了Funky節奏的曲子外，R&B的刷弦一律都是以輕柔為主。這對平常都在使勁刷弦的人來說，是難度相當高的課題。最重要的關鍵就是，別甩動手臂，放慢刷弦速度。先按圖62的練習來掌握訣竅。明白輕柔刷弦該有怎樣的聲響後，再去抓出自己的彈奏方式。縮小刷弦的擺幅，能夠讓弦在向上、向下撥弦時有不同的響度平衡，向下撥弦時低音弦會較強，向上撥弦時則相反。這種不均的感覺也是R&B重視的味道。

圖62 感受輕柔刷弦的訓練

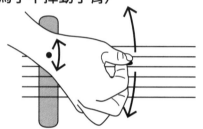

① 將手腕置於琴橋
（為了不揮動手臂）

② 只靠手腕的上下運動來刷弦
（減少刷弦的擺幅）

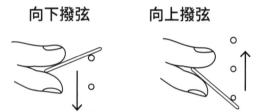

向下撥弦　　向上撥弦

撥片握長一點，刷弦時的角度
從撥片根部來看是大幅傾斜的
（做不出強勁的刷弦）

實際用在 R&B 上的 Lick 34

Ex-163 輕柔刷弦的基本演奏

Track②-62[0:00]

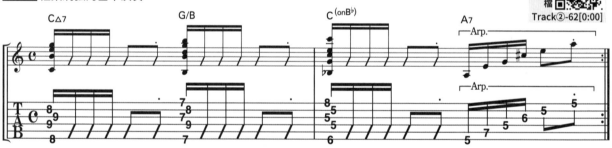

▲將拾音器切到前段能使音色更為柔和，彰顯輕柔刷弦的聲響。雖然音色跟音箱的數值有關，但在使用此類手法時，將吉他本身的Tone鈕轉小也是控制音色的技巧之一。

Ex-164 輕柔刷弦同時移動低音

Track②-62[0:55]

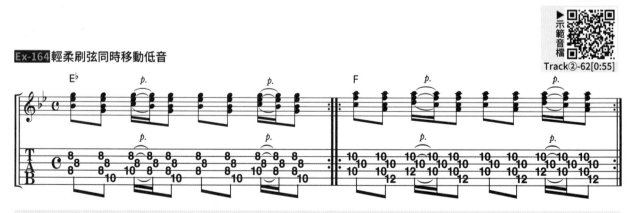

▲保持輕柔刷響指型①第二～四弦的狀態，以無名指做出第四～五弦的低音移動。食指的封閉不需要壓得多穩多漂亮，只要在刷弦時能讓第二弦最響，第四弦的音有明顯出來即可。

 以力道、動態感來呈現的切分技巧

這邊要介紹的是，在重視音壓的現代音樂中越來越少見、
以力道和動態為表現主軸的R&B切分手法。

 以「弱、中」力道來表現重音所在

　　對吉他而言，撥弦力道過強有許多缺點，其中一點就是容易折損吉他本身的聲響。在彈奏實心吉他時，當撥弦力道超過一定限度時，只會讓聲音揪在一起，並不會讓音量大小隨力道等比例上升。另一方面，空心吉他、半空心原聲吉他等樂器的音量雖跟彈奏力道有正相關，但也只會出現撕裂般的聲響，失去吉他該有的樂器共鳴。重音只要透過音量的強弱對比來呈現就好，建議平常都以較輕的力道撥弦，想做出重音時再局部加強力道（圖63）。

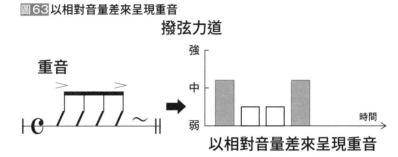

圖63 以相對音量差來呈現重音

 短促的音是亮點（Lick 35）

　　就算沒有音量差，短促的音也會發揮重音的功能。好比譜面所示的［重音＋斷奏記號］（圖64）。R&B吉他多採這樣的彈奏方式，利用音值長短來做出重音的切分手法可是再稀鬆平常不過。斷奏的音越短在樂句中就越是明顯，一邊用左手控制音值一邊刷弦是吉他手的必修課程。

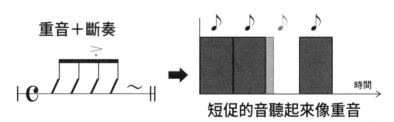

圖64 用音值來呈現重音

實際用在 R&B 上的 Lick 35

Ex-165 帶有重音的Motown風切分刷弦

Track②-63

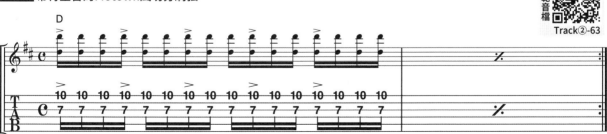

　　▲用到的技巧雖然單純，但這種切分手法，會讓節奏因為重音的位置而有完全不同的印象，透過此練習就能明白重音的重要性了。在1960年代的Motown作品中，有許多樂曲都採這樣的切分手法。

第2章 R&B骨幹，和弦構策篇

Ex-166 半音上行的切分節奏

Track②-64[0:00]

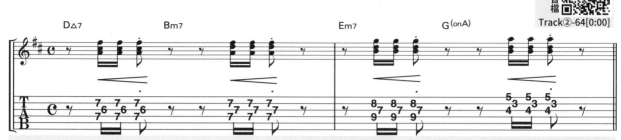

▲最適合拿來練習如何用切分控制聲音動態的範例樂句。右手在撥弦時，要分別以［微弱→弱→中］的力道去彈奏。目標是讓重音的音值短於十六分音符，藉此練習來掌握音值差異造成的聲響變化吧！

Ex-167 6/8拍的切分Lick

Track②-64[0:24]

▲經典的切分節奏風格，在現代人的耳裡聽來，應該會因為單純的節奏而湧上幾分懷舊感。［重音＋斷奏］的部分要盡量讓音符短促，同時增強右手的撥弦力道提高音量，做出R&B的感覺。

Ex-168 藉動態變化來營造速度感

Track②-65[0:00]

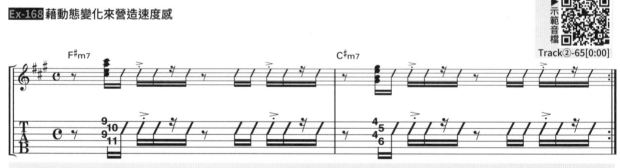

▲雖然是中速的樂句，但拿去跟沒有動態變化的平坦切分刷弦做比較的話，一眼就能看出樂句的Grooving跟速度感是音量變化的產物。正因為現代的吉他手普遍輕視這樣的手法，我們才更該藉由R&B將這種情感表現學起來。

Ex-169 做出極端的音量差

Track②-65[0:37]

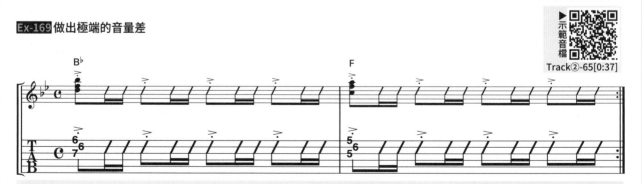

▲將八分音符的音值縮短到極限，後續的十六分音符則是減低音量到幾乎聽不到的地步。譜面雖然單純，但要一邊保持節奏一邊控制撥弦力道可非易事。練習的訣竅為，將一拍的內容視為一個整體，以流暢不中斷的刷弦為目標。

藉音值／刷弦悶音來做出動態起伏

這種銳利的刷弦聲是吉他獨有的奏法。
來練習已是現代音樂基礎的各種切分手法吧！

⭐ 以音值來呈現動態、刷弦悶音來呈現敲擊效果（Lick 36）

前面在講解刷弦時也有提到，在切分演奏中，樂句俐落與否，取決於音值的長短。謹記「右手不論刷弦是快是慢都無關」。再加入刷弦噪音（Brushing）去呈現俐落感的話，就能做出更像敲擊樂器的切分節奏了。

以防萬一，這邊先來確認刷弦噪音的彈奏方式。放鬆壓弦的左手置於弦上進行悶音，並在這種狀態下刷弦製造鏘鏘鏘的噪音（幽靈音），以上就是刷弦噪音的奏法（圖65）

圖65 彈奏刷弦噪音時的左手

手指保持觸弦狀態
不壓弦

實際用在 R&B 上的 Lick 36

Ex-170 控制音值與刷弦噪音的基本練習

示範音檔

Track②-66

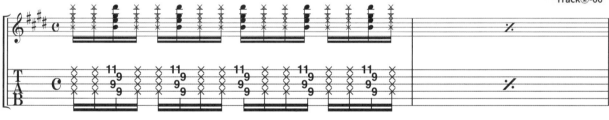

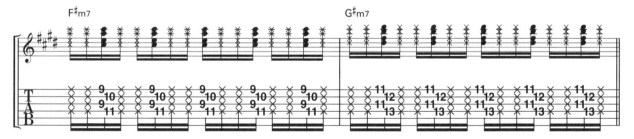

▲將3個十六分音符視為一音組的複節奏切分練習。練習重點在於，實音部分都要讓音值盡量短而快。刷弦噪音終究只是用來襯托重音的配角，不需要著重在上頭。將刷弦噪音當作自己抓節拍的工具活用即可。

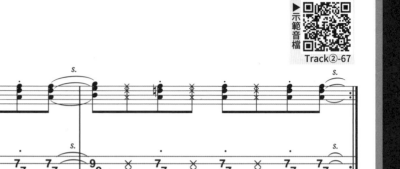
Ex-171 讓音值短到極限

▲標有斷奏的和弦要將音值縮短到極限。目標是能勉強聽出音程即可。藉此可以襯托出第一小節最後的滑音。用音發想為，在只有E7的狀況下以D$^{(onE)}$（E7$^{(9)}$sus4）為主要和弦，第二小節則是開頭就奏響E三和聲，藉這兩個和弦來表現E7。將此手法也作為Lick記下來吧！

Ex-172 控制音值改變俐落度

▲標有重音記號的音符音值要盡量短，其餘的十六分音符則維持100%的音值。這種改變音值的作法，能讓單純的切分刷弦也出現情緒變化。

Ex-173 用刷弦噪音來強調節奏感的Half-time Shuffle切分節奏

示範音檔
Track②-69

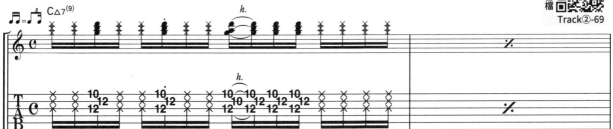

▲此練習與Ex-172相同，也是看重音記號來改變音值的Lick。以黑人音樂而言，藍調的代表性節奏為Shuffle（8 beat），R&B則因為16 Beat的曲子較多，較常出現上述這種Half-time Shuffle（16 beat的Shuffle）的節奏。

Ex-174 明白黑人吉他手對音值的堅持

示範音檔
Track②-70[0:00]

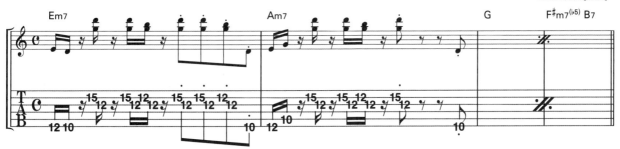

▲白人和日本吉他手都有著重演奏技巧的傾向，但透過這個切分練習我們能發現，黑人吉他手真正在意的是音符的音值。對他們而言，節奏（律動）是第一要務，技巧多炫多厲害是沒意義的。練習此Lick時，也能挑戰看看自己能將音值縮得多短。

Ex-175 利用單音樂句為切分節奏加上動感

示範音檔
Track②-70[0:33]

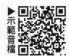

▲和弦只有G7的Funky切分節奏。彈奏第二拍的單音時，為了不破壞切分的節奏，右手一樣是維持刷弦手法，但將擺幅縮到最小，只專注在要彈的弦上。

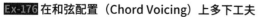

Ex-176 在和弦配置（Chord Voicing）上多下工夫

Track②-71

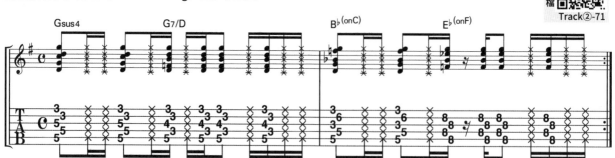

▲和弦聲響就跟現代的Neo City Pop一樣時髦的漂亮Lick。原曲雖是Donny Hathaway的曲子，但這邊參考的是祕魯Funk樂團的Cover版，將和弦配置做了漂亮的變化。尤其第二小節配置的B♭(onC)相當少見，充滿了酷炫的聲響。

Ex-177 1970's的Motown風時髦切分節奏

Track②-72

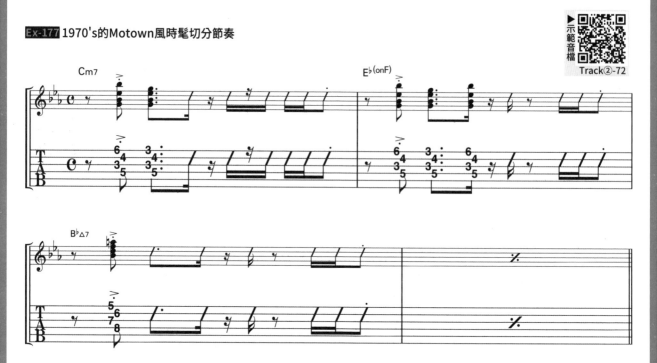

▲這邊Lick參考的是1970年代The JackSoln 5的曲子。這時期已經開始用E♭(onF)來替代屬和弦了。右手可以採交替刷弦的手法，想強調［重音＋斷奏］的話，也可嘗試只將該處改為向上刷弦的不規則版。

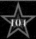

Ex-178 迪斯可金曲的俗套切分節奏

Track②-73

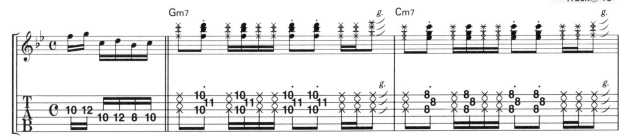

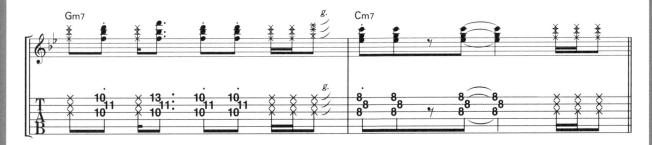

▲可謂標準王道切分節奏的Lick。音值部分就跟前面幾個範例一樣，但右手在彈奏這種切分時，放輕刷弦力道會更有輕快感，由於曲速本身也不慢，放鬆彈也才容易維持節奏。各小節最後的向上滑弦，可以自由挑喜歡的地方起頭一口氣滑上去。

Ex-179 沒有空刷＆只使用向下刷弦的節奏

Track②-74

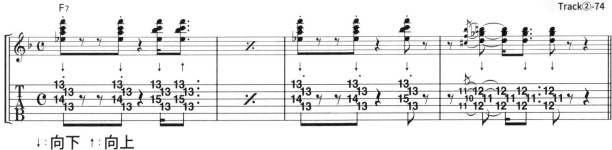

↓：向下　↑：向上

▲參考Marlena Shaw的名曲寫的切分譜例。這邊右手不採16 Beat的交替刷弦，只將意識集中在譜上所示音符，不去理會是否有空刷或是刷弦噪音。第四小節為只有向下刷弦的變化版刷弦，會跟節奏組重疊產生帥氣的聲響。

移動和弦內音的切分手法

在和弦指型內或是使用周遭的音來變化切分節奏的話，
就能寫出R&B獨有的高效率Lick。

⭐ 指型②移動音符的位置（Lick 37）

在R&B的Boogie（shuffle的反覆樂句）中，常使用壓著和弦同時能以無名指或是小指輕鬆加入音符的指型②（圖66）。基本模式只有2種，剩下的都是用排列組合去做變化型。

圖66 指型②的4th音與6th音

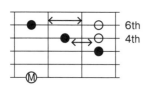

6th

可用於主和弦、下屬和弦、屬和弦

4th

可用於主和弦、屬和弦
若為下屬和弦，會因為♭7th音不在音階內而避用，
但如果曲調合適，就能使用這個藍調音

實際用在 R&B 上的 Lick 37

Ex-180 Boogie的基本模式

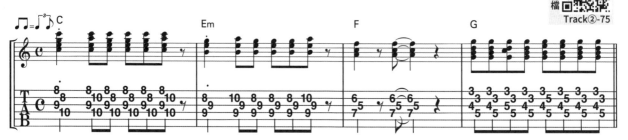

▲無名指與小指無須壓弦，可拿來加入4th音和6th音。第一小節可讓4th、6th音參雜並存，想怎麼彈都無妨。是以Boogie的節奏來練習切分奏法的簡單範例。

⭐ 指型③移動音符的位置（Lick 38）

就如前面過門介紹過的，指型③最常出現的就是第二弦的移動。依此繼續加入第四弦移動的話，就能讓切分節奏變得更有深度（圖67）。

圖67 指型③常見的移動模式

指型③

實際用在 R&B 上的 Lick 38

Ex-181 平移指型③的切分節奏

Track②-76

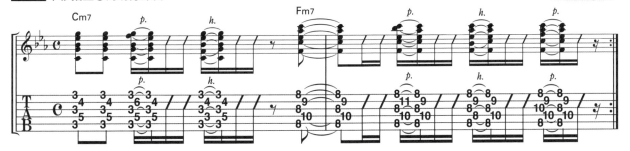

▲指型③幾乎都如譜例所示，多以捶勾弦手法來移動音符。雖然變化幅度不大，但能避免讓樂句單調無聊，已經是相當實用且主流的切分節奏了。

★ 在複合和弦移動音符的方式（Lick 39）

在R&B，以及1970年代流行的Fusion影響下，直接平移複合和弦的用法已逐漸普及。原因在於沒有大／小和弦之分的複合和弦連續出現，能為樂曲帶來類似飄浮的聲響。

以全音音程平移複合和弦時，和弦進行多半為 [V7—VIm7]（圖68）。可以藉由旋律或是低音的移動來找出音階，確認和弦進行。

當複合和弦根音為G時，常使用F^(onG)以及A^(onG)這兩種。F^(onG)類型多用在IIm7、IIIm7、V7、VIm7上，A^(onG)則是IV△7（考量到變化延伸音的話也能用於V7）。這邊不多花篇幅多做解說，請先理解F^(onG)類型就好。

圖68 複合和弦做全音音程平移的例子

- 先抓出來旋律走的是什麼音階
- 在大多數情況下，平移全音的這個和弦進行通常為G調

常將 $C^{(onD)} = D7^{(9)}sus4$ （V7）　$D^{(onE)} = Em7^{(11)}$ （VIm7）　來使用

- 在G調的音階範圍上移動各和弦內的音

實際用在 R&B 上的 Lick 39

Ex-182 複合和弦的全音音程平行移動

Track②-77

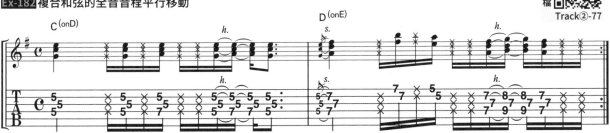

▲由於譜例沒有旋律無法去抓出調性，請直接將其視為G調。如此一來，就能將根音為D的C^(onD)視為D7；根音為E的D^(onE)視為Em7。一般看到複合和弦是依據分子（左側）去彈奏，但在C^(onD)的C當中加入音符的話，就能使用D7的和弦內音。之所以能這麼做，是因為C^(onD)等於D7^(9)sus4。D^(onE)也能以相同思維去看，在彈奏分子標示的D和弦時，也加入原本Em7^(11)和弦內有的音。只要理解了這點，就能看懂此練習只是在 [分子的和弦＋本來的和弦] 反覆來回而已。

第２章　R&B骨幹，和弦構策篇

單音（雙音奏法）＋切分手法

這邊要介紹的是，一人分飾兩角的切分節奏與單音（雙音奏法）的組合，是現代R&B也通用的Lick。

 ## 在屬和弦彈奏藍調音（小調五聲音階）（Lick 40）

在只有一個屬和弦的Funk曲，或是連續出現屬和弦的藍調樂曲中，受萬眾矚目的就非這個藍調音莫屬。為了有效活用這個藍調音，在彈奏時會使用小調五聲音階（圖69）。

也就是說，這是傳自藍調的既有彈奏手法。Lick的主要結構為，按照譜面所示彈奏和弦，並加入小調五聲音階的單音或雙音奏法來增添韻味。

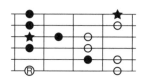
圖69 在屬和弦疊上小調五聲音階的指板圖

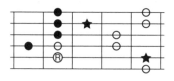

○＝小調五聲音階
★＝藍調音

實際用在 R&B 上的 Licks 40

▶示範音檔 Track②-78

 用小調五聲音階來增添藍調韻味

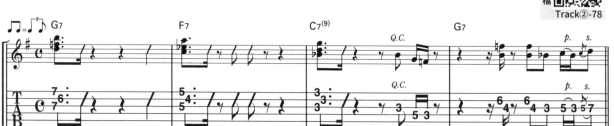

▲奏響各和弦的第一～三弦後，在原本單純的演奏上加入小調五聲音階的Lick。在藍調音上加入Q.C（四分之一推弦Quarter Choking）的話，能讓藍調感更為明顯。

記住屬九和弦的裝飾音位置（Lick 41）

在R&B當中，常將屬七和弦視為有9th音在其中來演奏，這是因為屬七和弦對吉他手而言根音在第五弦的指型相當好彈（按），也方便移動音符。在屬九和弦中，就有以無名指封閉按壓第一～三弦，做全音平移的經典Lick。以雙音奏法或六度音程的切分節奏來彈奏這個區塊的手法可是不勝枚舉。

圖70 屬九和弦的經典Lick

超好用區塊

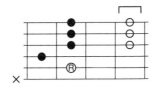

〔裝飾屬九和弦的範例手法〕

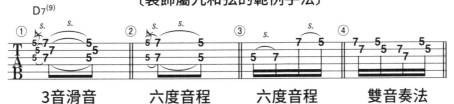

①	②	③	④
3音滑音	六度音程	六度音程	雙音奏法

實際用在 R&B 上的 Lick⁴¹

Ex-184 裝飾屬九和弦1

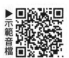
►示範音檔
Track②-79

▲第一小節後半的雙音奏法彈的是D小調五聲音階，這邊也刻意加了Q.C來強調藍調感。第三、四小節則是圖70的超好用區塊，直接以無名指封閉按壓第一～三弦。

Ex-185 裝飾屬九和弦2

►示範音檔
Track②-80

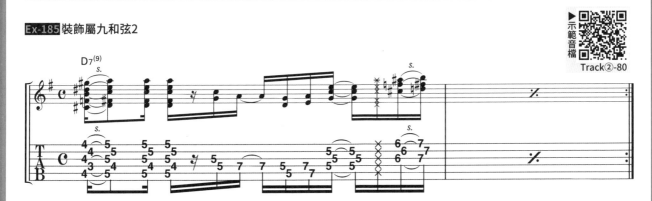

▲第一拍是將整個和弦從低半音處往上滑的Funk經典Lick。第二、三拍由於只有D7和弦，以D Mixolydian音階（＝G大調音階）加入單音與雙音奏法。最後則以屬九和弦的經典Lick來收尾。

 ## 以過門的知識來彈奏單音（雙音奏法）＋切分手法（Lick 42）

只要掌握和弦內音、延伸音、音階等構思樂句的基礎知識，就能輕鬆應對其他切分演奏。這邊就來介紹幾種簡單好用的手法。

Ex-186 Dorian調式的單音＋長音值和弦

Track②-81[0:00]

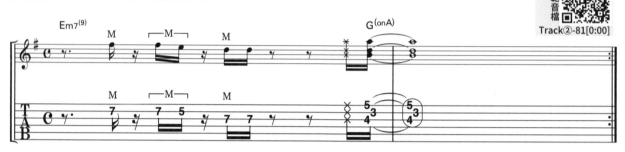

▲由於G(onA)為A7的簡寫，故可看得出來和弦進行為 [Em7—A7]。這其實是Dorian調式最常見的和弦進行，這邊為求便於理解上述論述，所以直接標為Em調，但其實A7內包含了C♯音。這不是轉調，而是E Dorian調式本身有的和弦。這邊割愛不多做解釋，只要記得這是在時髦的R&B當中相當常見的和弦進行就好。這邊的點綴樂句彈的皆為E Dorian音階。

Ex-187 加入類似過門的雙音奏法

Track②-81[0:32]

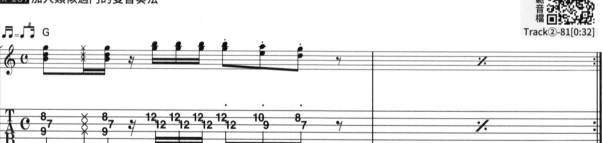

▲奏響G和弦後，以G大調音階內的雙音做裝飾旋律的手法。只用前面過門所學的知識就能想出這個樂句。彈奏雙音部分時，右手可以採精準撥動兩條弦的方式，讓樂句的聲響比刷弦來得更響亮。

Ex-188 只用和弦內音做出Funky手法

Track②-82

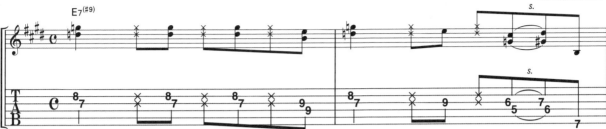

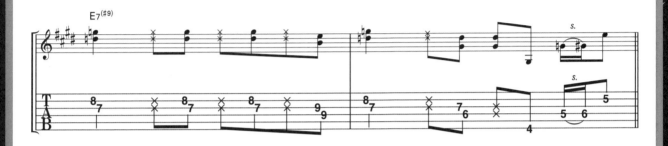

▲譜面看似很多移動，但其實只是繞去彈和弦指型附近的和弦內音而已，手法相當單純。第二小節中，將局部和弦指型從低半音處上滑的Lick相當常用，請務必記下來，這也是做出Funky感的關鍵。第四小節後半彈的是E7內的六度音程。

Ex-189 與貝斯合奏的單純切分奏法

Track②-83

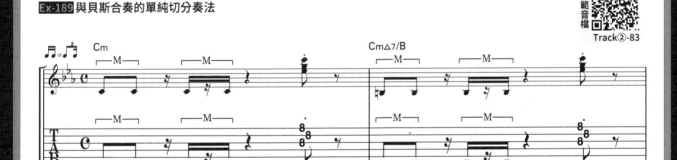

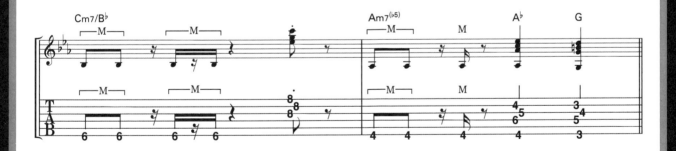

▲不需要花俏地動來動去，簡單的樂句也能是讓人印象深刻的切分節奏。貝斯彈奏的是在單一和弦內，以根音的半音下行「cliché」來強調和弦進行的手法。吉他只是照著彈的話會顯得過於單調，需要在與貝斯、大鼓的搭配上多加點巧思。

Funk風格

James Brown直傳的Funk曲基本上整首都只有一個屬和弦，
但在R&B當中也會出現小調或是有和弦進行的Funk手法。

★ 單音王道小調五聲音階（Lick 43）

　　正如前面解說過的，不論是碰上小調進行還是只有一個屬和弦的狀況，基本上都用小調五聲音階來設計單音樂句（圖71）。在彈奏Funky的切分奏法時，常在第四～六弦彈奏單音。此外，6th音到♭7th音的半音階手法也能塑造Funky感，是相當重要的Lick。

圖71 E7(9)與E小調五聲音階

○＝E小調五聲音階（第四～六弦）
⑥＝6th音
●＝E7(9)

實際用在 R&B 上的 Licks 43

▶示範音檔

Track②-84

Ex-190 用小調五聲音階彈奏Riff

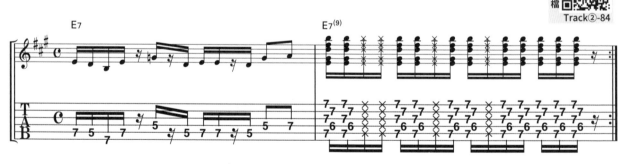

　　▲第一小節為E小調五聲音階組成的樂句。由於裡頭已經包含旋律，即便不做什麼花俏的移動，也能只靠一個小調五聲音階瀟灑地彈奏出讓人印象深刻的Riff。

Ex-191 以6th音起頭的半音階手法做出Funky感

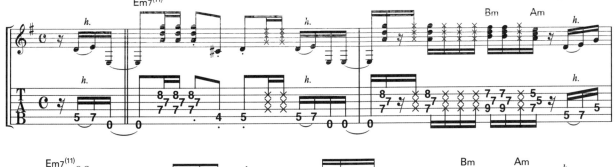

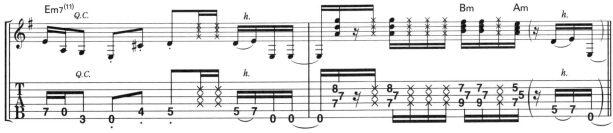

▲這切分奏法雖然看似移動得很激烈，但彈奏的內容只是和弦指型、E小調五聲音階，以及6th音起頭的半音階手法而已。在R&B當中，這種小調進行的Funk曲相當常見。

Ex-192 使用開放弦的狂野Funky切分

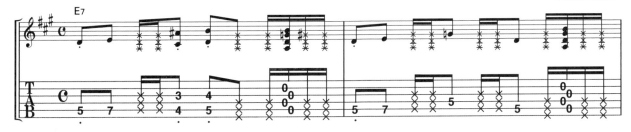

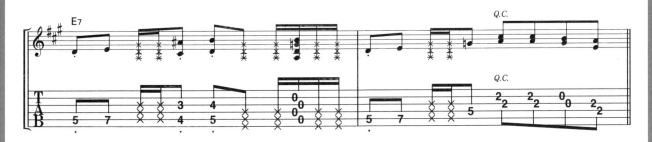

▲利用E小調五聲音階奏響切分奏法的狂野樂句。第一小節第三拍的六度音程也是音階內音的組合，在它的前面採用了低半音的半音階手法。在搖滾或藍調當中，當碰上要彈奏小調五聲音階的狀況時，隨時都能應用這個Lick。左手的悶音可以隨興點無妨，這樣隨興又狂野的演奏才帥氣。

第②章　R&B骨幹，和弦構策篇

⭐ 對應屬和弦（Cornell Dupree的手法）（Lick 44）

在第五弦根音的屬和弦上，將低於第二、四弦六度音程一個全音的位置當成經過音來使用。這樂句厲害的地方，就在於它簡單卻能做出滿滿的Funky感（圖72）。

筆者認為R&B吉他重視的是，如何讓單純的樂句聽起來又酷又帥，以及中斷音符時的韻味與動態等等，這類攸關音樂跟吉他本質的地方。事實上，比起現代那些技巧至上的吉他手，Cornell Dupree那種讓人不禁想舞動身體的演奏才是帥氣。希望讀者們能藉此機會細細品味先人們的R&B吉他，努力將其中的精髓融會貫通。

圖72 將第二、四弦六度音程低一個全音的位置視為經過音

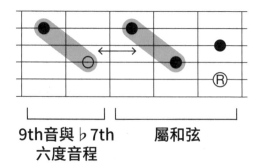

9th音與♭7th　　　屬和弦
六度音程

實際用在 R&B 上的 Lick 44

Ex-193 屬和弦上的Dupree手法

Track②-87

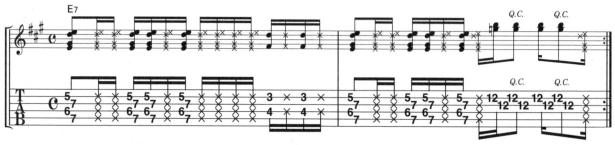

▲第一小節後半的六度音程即是Cornell Dupree的拿手好戲。第二小節後半第二、三弦的雙音奏法為，E小調五聲音階組成的藍調樂句。在第三弦12琴格G音加入Q.C的話，會讓樂句更有藍調感，更有「黑」味。

⭐ 單音不可少的♭7th音（Lick 45）

除了R&B以外，♭7th音在許多地方也都是帥氣聲響的王者，在彈奏單音樂句時是絕對希望放進來的。♭7th音的位置很好記，因為它就在低於根音一個全音的地方。常見的使用方式有：①單獨彈奏♭7th音、②♭7th音⇔根音、③♭7th音⇔5th音這三種（圖73）。換句話說，只要想像自己在彈奏小調五聲音階，就能馬上熟練這個音的使用方式。

圖73 ♭7th音的移動

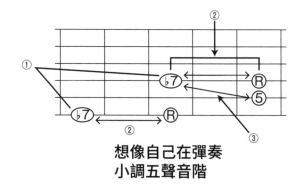

想像自己在彈奏
小調五聲音階

實際用在 R&B 上的 Lick 45

Track②-88

Ex-194 強調♭7th音的單音樂句

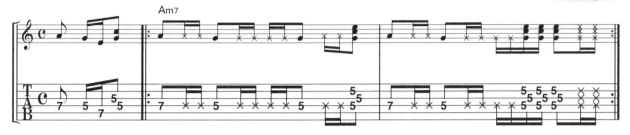

▲由根音在第五弦的A小調五聲音階所組成的單音Lick。弱起拍（Auftakt）的部分為A小調五聲音階的經典樂句，第一、二小節則為♭7th音與根音組成的單音樂句。

★ 藉m3rd音來做出Funk韻味（Lick 46）

屬和弦為Mixolydian音階衍生出來大和弦之一，將m3rd音放入其中可以獲得藍調的聲響（圖74）。對藍調這種黑人音樂而言，聲響的混濁（Funky）是Funk不可或缺的元素。使用［Mixolydian音階＋m3rd音］來編寫樂句，就能具體表達這種汙濁感。

圖74 屬和弦與m3rd音

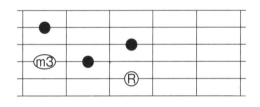

在單音樂句加入m3rd音
→Funk韻味

實際用在 R&B 上的 Lick 46

Track②-89

Ex-195 m3rd音是Funk韻味的來源

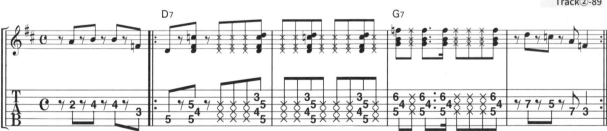

▲弱起拍最後的音為m3rd，其他則為D Mixolydian音階的音。如果沒有刻意放入m3rd音的發想，就算樂句再簡單，也不會想到這種用音。雖然這不是華麗的技巧，但仍是需要記憶的重要Lick。

筆者私心認為最棒的R&B吉他手──
Mabon Lewis "Teenie" Hodges

1945年生於美國田納西州（2014年6月22日歿）的黑人吉他手。為Hi Records旗下室內樂隊「Hi Rhythm Section」的領導人，參與了Hi Records旗下藝人Al Green、Ann Peebles等人的專輯作品，不僅留下了無數精彩的吉他演奏，也以作曲家身分發揮了其滿溢的天賦。雖然知名度不及David T. Walker、Cornell Dupree等人，但他Funky又充滿靈魂的演奏深觸筆者的心，在筆者心目中他才是最棒的R&B吉他手。

他的樂句語彙量多得驚人，可以根據曲子做出五花八門的手法。連他用什麼吉他跟器材都幾乎查不到（晚年演出時拿Strandberg……竟然是Strandberg的無頭琴!?），以某種程度而言，也是滿身謎團的吉他手。若要學習R&B吉他，推薦讀者先去聽聽右邊幾張Hodges大顯身手的專輯。

《Straight From The Heart》（1971年）
Ann Peebles

《Let's Stay Together》（1972年）
Al Green

《On The Loose》（1976年）
Hi Rhythm

第3章

Mixolydian調式／藍調

如何掌握Mixolydian調式

黑人音樂與Mixolydian調式密不可分。在過門章節也有介紹過，
這邊將就Funk和藍調的和弦構策另做解說。

★ R&B獨有的和弦構策精髓（Lick 47）

　　以固定和弦指型的狀態，分散彈奏和弦讓其富有旋律感的和弦構策。搖滾系吉他手壓根
就不會有想到底下Ex-196這樣的樂句吧？觀看R&B吉他手的演奏影像時，常會讓人納悶
為什麼左手沒在動卻能有這麼多聲響，其實很簡單，就是以右手的撥弦在控制音符多寡而
已。請務必學起這個手法。

 實際用在 R&B 上的 Lick 47

 示範音檔

Ex-196 R&B吉他手特有的撥弦手法

Track②-90

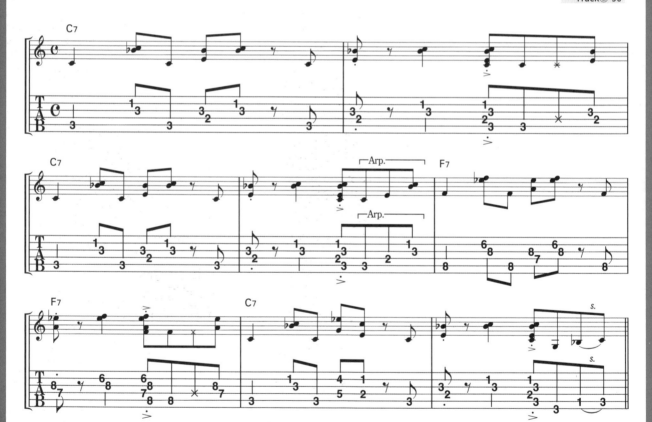

▲左手固定為壓弦的狀態，右手則維持彈奏琶音的撥弦手型，遇到重音時則換成（小擺幅的）
刷弦手法。彈奏第七小節的六度音程時，以撥片彈第四弦，中指彈第二弦。

在和弦構策中加入高四度的大三和聲（Lick 48）

在Mixolydian調式的U.S.T.中，高四度的大三和聲由於好彈，聲響也好聽，出現頻率相當高（圖75）。為D和弦對於A7的關係。

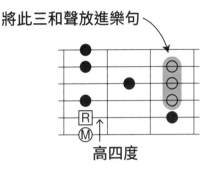

圖75 屬和弦與高四度的大三和聲

將此三和聲放進樂句

高四度

實際用在 R&B 上的 Lick 48

Ex-197 在A7上彈奏D和弦1

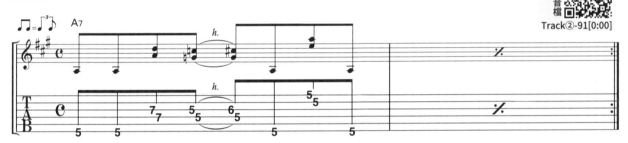

▲在第二拍加入D和弦的局部指型。後續的雙音則為熟悉的m3rd移動至M3rd。這即為樂句藍調感的來源。右手不能使用刷弦，要以單音的撥弦方式去練習。

Ex-198 在A7上彈奏D和弦2

Track②-91[0:30]

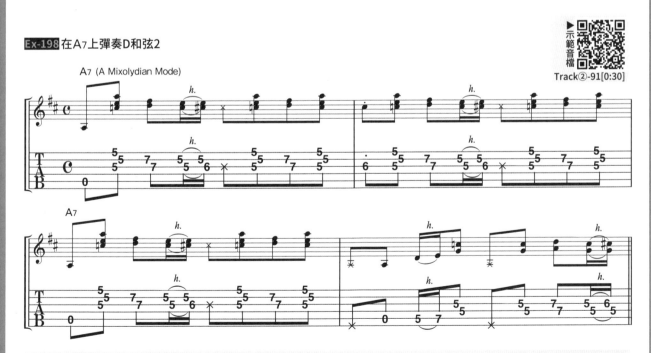

▲樂句發想與Ex-197相同，吉他手腦裡想的只有A7與D三和聲，以及m3rd音而已。這邊右手同樣不採刷弦，以單音撥弦的方式去練習。想強化樂句的節奏感的話，可以試著活用斷奏手法。

第3章 Mixolydian調式／藍調

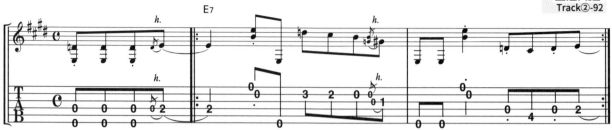

▲E7高四度音為A，但此樂句彈的不是A三和聲，而是利用A和弦內音的C♯音起到畫龍點睛的功效。C♯音本身包含在E Mixolydian音階裡，可以將此樂句看成是在爬音階，但腦裡有A三和聲的概念的話，就能想到第二、三弦第2格可以用封閉指型來彈，在即興上有更高的自由度。

⭐ 在和弦構策中加入低一個全音的大三和聲（Lick 49）

　除了前面介紹的高四度大三和聲以外，低一個全音的大三和聲也相當常見。以A7（A Mixolydian調式）而言就是D與G了。換句話說，將高四度的大三和聲視為主和弦的話，這3個和弦就剛好構成主要三和弦（Primary Triads）的關係。以D調為例，主和弦為D，下屬和弦為G，屬和弦為A7。實際在彈奏時，則以A7的樂句為主（圖76）。

圖76 將高四度、五度的大三和聲用於和弦構策

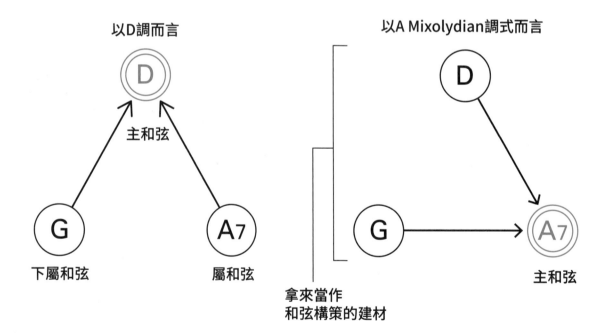

實際用在 R&B 上的 Lick 49

Ex-200 活用高四度與低全音的大三和聲1

示範音檔　Track②-93[0:00]

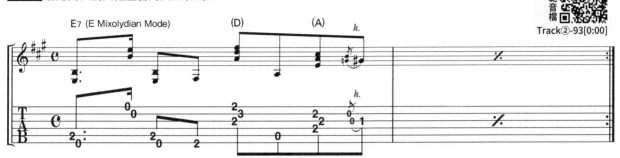

▲由於此為E Mixolydian調式，高四度音為A，低一個全音則為D。可以將其視為 [E7—D—A] 的和弦進行，但想成是在E Mixolydian調式內移動和弦，會更有利於去做其他應用。在只有一個E7的狀況下，前者的思維只會想到「使用D與A的三和聲」，但後者的思維卻是「在E7裡怎麼彈D與A都無妨」，和弦構策的廣度確實有差。

Ex-201 活用高四度與低全音的大三和聲2

示範音檔　Track②-93[0:30]

▲幾乎與Ex-200相同的和弦構策，但參考的曲子不同。就算不完整奏響高四度與低全音的大三和聲，也能藉由這種雙音、單音的手法將其放入樂句。

Ex-202 低全音的大三和弦與大調五聲音階

示範音檔　Track②-94

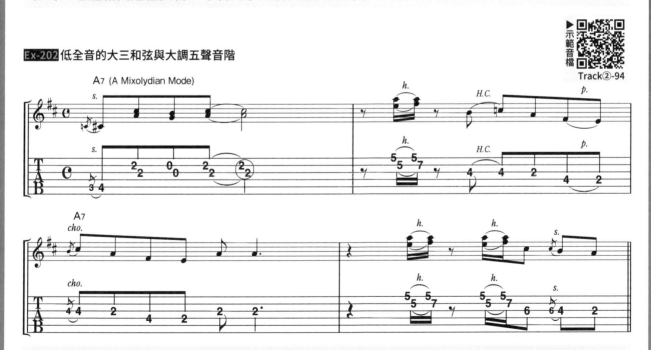

▲第一小節使用第二、三弦的開放弦，也就是G三和聲的一部分。由於低全音的三和聲裡含有相對於主和弦的♭7th音，可用於強調屬和弦的色彩。第二小節之後為A大調五聲音階的樂句。由於音階裡不含♭7th音，這時屬和弦的色彩反而會變弱，讓樂句氛圍轉向明亮。第二、三小節第四弦第4格的F♯音可以試著改成第三弦開放的G（♭7th音），一口氣增添藍調色彩。

 ## 和弦內音與音階所組成的和弦構策（Lick 50）

彈過先前的Lick就能明白，R&B的Mixolydian調式雖然沒用上什麼難解的手法，但都很注重Funky與藍調感。這邊就來介紹簡單又能確實掌握要點的Lick。

實際用在 R&B 上的 Lick 50

Ex-203 只用和弦內音完結樂句1

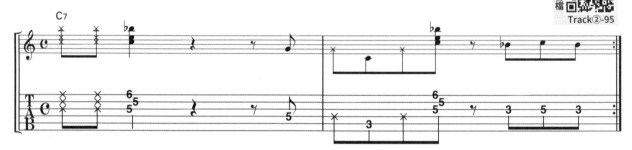

▲第一小節的C7指型最高音為♭7th音，帶有濃厚的屬和弦感。單音部分只用到根音、五度音、♭7th音而已。像這樣減少使用的音符數量，也是明白呈現Funky感的好例子之一。

Ex-204 只用和弦內音完結樂句2

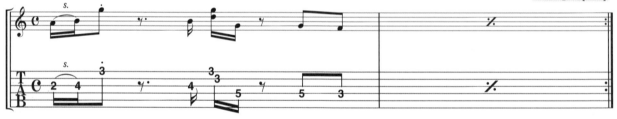

▲以雙音奏法和單音來分解G7和弦指型的手法。第一音的A（9th音）如果提高半音變成m3rd，就能讓樂句更有藍調味。

Ex-205 活用屬和弦的關鍵音，M3rd音與♭7th音

▲M3rd音與♭7th音為屬和弦相當重要的音程，是藍調特有的汙濁感來源。此練習是以這2音為中心，在第一小節第四拍加入高四度的大三和聲當裝飾；在第二小節第四拍以M3rd音與♭7th音的半音下行來營造怠惰感。

第4章

R&B常見的吉他合奏手法

也能用在現代音樂的滿滿彈奏巧思

過門、刷弦、琶音、單音樂句等等，通過前面介紹的種種手法後，
接下來要介紹的是組合這些的吉他合奏練習。

★ 和弦、過門、單音樂句的合奏手法

譜例21 實際應用在R&B中的吉他合奏範例1

▶示範音檔
Track②-97

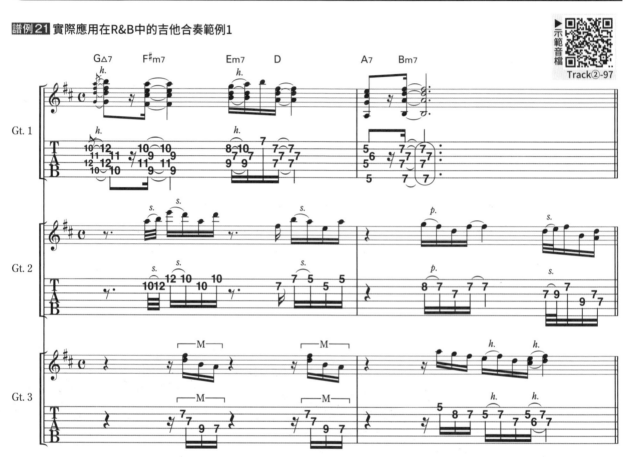

※搭配附錄音源的伴奏練習時，第一次彈奏Gt.1，第二次彈奏Gt.2，第三次彈奏Gt.3。

★練習重點1　〜奏響和弦做出聲響厚度〜

Gt.1的職責是，利用4音和聲（七和弦）與低音弦打造足夠的聲響厚度，讓和弦進行變得明顯。

★練習重點2　〜瞄準和弦與和弦空隙加入過門〜

Gt.2則是為了不讓單音樂句被Gt.1的和弦吃掉，要將彈奏時機錯開。

★練習重點3　〜加入不同聲響的悶音手法〜

同時出現3把相同音色的吉他，容易讓聲響過於紛亂。故Gt.3盡量壓抑泛音，使用不同於Gt.1、Gt.2的悶音手法，做出沉穩的吉他聲部。

⭐ 單音&切分的Funky合奏

譜例22 實際應用在R&B中的吉他合奏範例2

► 示範音檔
Track②-98

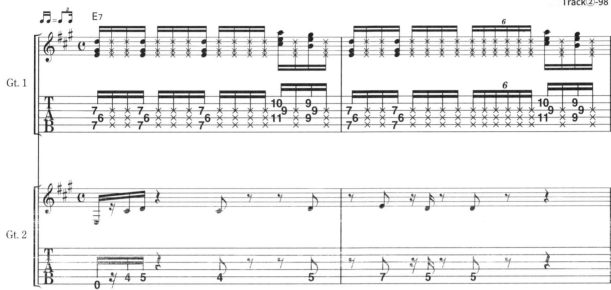

※搭配附錄音源的伴奏練習時,第一次彈奏Gt.1,第二次彈奏Gt.2。

★練習重點1　～利用刷弦噪音強調敲擊樂效果～

　　Gt.1的彈奏內容就像是鼓手在打Hi-hat一樣,利用刷弦噪音強調節拍並奏響和弦,建立曲子的節奏基底。

★練習重點2　～用單音樂句為節奏增添刺激～

　　Gt.1只彈奏基本節奏,不足的地方得由Gt.2的單音樂句來彌補。在構思樂句時,可以盡量鎖定Gt.1不是實音的時機大膽加入單音。由於音符數量越多,越容易破壞節奏帶來的緊張感,這邊以節奏為重,不放入過多音符。

譜例23 實際應用在R&B中的吉他合奏範例3

▶ 示範音檔

Track②-99

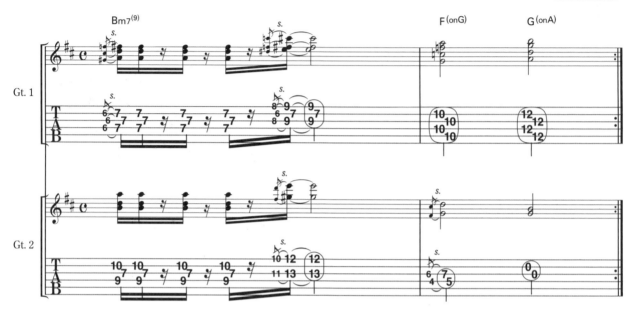

※搭配附錄音源的伴奏練習時，第一次彈奏Gt.1，第二次彈奏Gt.2。

★練習重點1 ～在同一音域同時奏響和弦～

為了讓2把吉他融為一體，這邊故意在合奏上，安排2把吉他彈奏相同的音域但不同的和聲配置。藉由這種手法，能夠呈現全音音程的疊合等，單一吉他無法呈現的複雜聲響。

★練習重點2 ～嚴選延伸音的使用～

這首曲子為本書沒有提到的B Dorian調式。Dorian調式可說是當代的小調曲標準之一，詳細
可參閱拙著《顛覆演奏吉他的常識！ 99%的人都不曉得「音階真正的練習＆活用法」》。

在Dorian調式當中，會使用6th音（G♯）來當作小調主和弦的延伸音。其他的延伸音分別為，9th音與11th音，Gt.1在第一小節第四拍奏響第三弦的11th音、第一弦的9th音，Gt.2則是奏響第一弦的11th音、第三弦的6th音，呈現出Dorian的Bm7。像這樣在樂理方面也確實考量用音，是現代吉他在編寫合奏時的必要功課。

COLUMN

錄製音源使用的吉他

▶這邊使用的是1978年的Fender Telecaster。筆者在錄音時並沒有使用音箱模擬，是直接透過類比的揚聲器模擬進行收錄，展露Telecaster的原汁原味。錄音時使用的D.I為SSL Alpha Channel。使用它音色有光澤又格外乾淨，真的是最棒的D.I了。為了替音色加點破音，這邊將AMEK Channel in a box（音軌控制器Channel Strip）放入後段，加了EQ與CompresSolr進行錄音。

●作者檔案
竹內一弘

以音樂相關的所有事物賴以維生的音樂家。於 2010 年成立自己的唱片公司 whereabouts Records，發掘國內外的優秀創作人。本身也是母帶工程師，深受主流藝人到獨立創作者的信任。本人雖然鍾愛吉他與類比器材，但也是 Techno Musician，發行了以「調式、複節奏」等樂理來重重武裝的電子音樂作品，在地下音樂中備受矚目。著有多本音樂書籍。採淺顯易懂的方式來說明樂理，針對調式理論更以日籍音樂家從來沒有過的獨特觀點與角度，發行了老嫗能解的樂理書，備受好評。《99% 的人都沒彈對「真正的律動切分手法」》、《99% 的人都不曉得「音階真正的練習＆活用法」》、《99% 的人都沒學會「真正的節奏感」》（Rittor Music）好評發售中。

Neo Soul 吉他根源
節奏與藍調吉他技法大全
運用 200 個過門樂句＆和弦構策來抽絲剝繭

作者：竹內一弘
翻譯：柯冠廷

發行人／總編輯／校訂：簡彙杰
美術：王舒玗
行政：楊壹晴

【日本 Rittor Music 編輯團隊】
發行人：松本大輔
編輯人：野口廣之
責任編輯：久保木靖（Solo Flight）／杉坂功太
設計／DTP：國光顯惠／保田英器

【發行所】
典絃音樂文化國際事業有限公司
電話：+886-2-2624-2316
傳真：+886-2-2809-1078
Email：office@overtop-music.com
網站：https://overtop-music.com
聯絡地址：新北市淡水區民族路 10-3 號 6 樓
登記地址：台北市金門街 1-2 號 1 樓
登記證：北市建商字第 428927 號
印刷工程：國宣印刷企業股份有限公司

定價：NT$660 元
掛號郵資：NT$80 元（每本）
郵政劃撥：19471814
戶名：典絃音樂文化國際事業有限公司
出版日期：2024 年 6 月 初版

 典絃音樂文化國際事業有限公司